U0037098

宮崎駿的動漫密碼

青井汎 著

胡慧文 譯

序章

近來，宮崎動畫每有新作上映，就會刷新票房紀錄。《神隱少女》便促成了兩千三百四十萬人移駕電影院的壯舉。實際換算起來，相當於日本國民每六人就有一人體驗了同一部娛樂作品。

如果娛樂的選擇有限，那麼這一現象便不難理解，但是就在如今娛樂選擇這般多樣化而氾濫的時代，宮崎動畫真可說是少見的時代體驗。就連「分眾」這樣的名詞都因應而生的年代，電影又不像電視可以看免錢的，能具備如此強大號召力者，除了宮崎電影之外難做他人想了。

為了達到如此驚人的成績，想當然爾，宮崎電影必須獲得不分男女老少的全面支持才行。也就是說，宮崎動畫是老少咸宜的暢快娛樂。像是叫人熱血沸騰的冒險、驚險刺激的故事情節、外觀有如天外奇想的飛行機械、瞬間將世界化為火海的破壞武器、穿越天際的無邊翱翔和極度戰慄的高空墜落，還有質樸少年與純真少女若有似無

的情愫。

這些美好的娛樂特質所給予我們的感動，若有人膽敢議論其意義，恐怕只是多餘。因為感動存乎看官的一心，憑藉個人體驗而自有評價。評論家的強作解釋，終究不過是自說自話而已。

我當然沒有輕視評論家抒發個人感動的意思。因為任誰都不能否定別人的感受，何況每次重新觀看宮崎動畫，都會油生新的感動，叫我也不由得想要一吐為快。但是，我究竟要在本書說些什麼好呢？對於已經被視為一種娛樂典型的宮崎動畫，其娛樂的功能我已無法置喙，那麼，我還能在篇幅當中說些什麼呢？

在電影院觀看宮崎動畫的你，是不是曾經見過觀眾歪著頭、若有所思走出電影院呢？實不相瞞，我也是「歪頭派」的一員。本來，看其他動畫作品或好萊塢超大卡司製作的電影時會歪著頭，多半都是在想：「比影評說得好嘛！」或是：「這麼龐大的製作費都花到哪裡去了？」想的都是電影娛樂的能與不能。

但是看宮崎動畫，我還從不曾在這一層次上產生過疑惑。

的確，幾乎所有看完宮崎動畫的觀眾都是面帶滿意的笑容，離開戲院時互相點頭

說：「這次還是一樣的好。」但是就在同時，想必也有很少數人，帶著「雖然好玩，

可是……」的不解，或是忍著無法進入狀況的莫名踏上歸途。

所謂「……」絕對不是負面的意思。他們並沒有要對看完的作品表達不滿的意

思。那是一種近似於說不清的牙癢，或是隔靴搔癢的感受。不，如果說是「感受」那

倒還好，更糟的是連哪裡發癢都記不得，甚至以為是自己的錯覺。

這恐怕是因為不清楚問題所在，所以也無法形諸語言，只能用「……」的語尾作

結。對於這樣的觀眾，宮崎動畫即使是「明快」的電影，也難以說是「明解」的電

影。

宮崎駿這樣看待自己和其他眾多娛樂作品的差異。

（前略）我以為，通俗作品就算輕薄也必須要真情流露才行。入口門檻低而寬

闊，任何人都可以招進門來，但是出口的門檻必定要高而淨化。通俗作品不應該去傳

播貧乏，也不可以全盤認同、大力主張，或是放大低劣。我討厭迪士尼的電影，它的

入口和出口都是同樣低而寬闊的門檻並置，我認為這樣的電影是在輕視觀眾。《出發

點1979—1996》宮崎駿．德間書店）

如果此言不虛，那麼宮崎勢必是在他的動畫裡面暗置了機關。宮崎的意思是說，

幾乎所有的娛樂作品從一開始到結束都是平面的，我們無法冀望看了之後能夠有所提

升。但是宮崎電影裡面設計的落差，可以讓我們向上提升。這是如何自負的說法。

宮崎駿身為名實皆符的動畫界第一人，這是何等的自信。

身為第一級娛樂的宮崎動畫，只是觀賞都能提供我們值回票價的時光。不過宮崎

說了，只有這樣還不夠。他宣告說，他的作品要讓觀眾進入電影院之前和之後，發生

某些變化。對於他的說法，我願意誠摯的接受。

我們對娛樂莫不是抱著「只要當場快活，事後什麼也不留都無所謂」的先入為主

觀念。反正就是好玩嘛，也就不抱多餘的期待。

這樣先入為主的觀念，和宮崎駿對理想作品的觀念是有差距的。這兩者之間存在

著「裂痕」。我認為找出這些「裂痕」，方能體會宮崎動畫內含的深蘊。凝神窺視這些

被我們遺漏的「裂痕」，裡面有超乎我們想像的大洞。想要「歪頭」的理由、無從得知

真面目而隔靴搔癢的原因，都在這其中。

這個洞究竟是如何形成的？被悄悄暗置的究竟是什麼機關？將它們顯現在紙上，是本書最大的目的。宮崎動畫之謎當真就隱藏在其中。

當然，觀賞宮崎動畫所產生的變化並非眾人一同。變化會因為欣賞的觀點和個人的體驗而大有不同。宮崎所要創作的，想必不只是「看了會喚起人類環保意識的覺醒」如此直接的宣傳電影而已。稍微有點概念的人，都會知道宮崎自信滿滿的內涵絕不只是如此淺薄的「機關」罷了。

我們尤其應該著眼在宮崎所說的：「通俗作品就算輕薄也必須要真情流露才行。」理解宮崎動畫洋溢的「真情」為何，方能逐漸釐清宮崎動畫與一般娛樂之間所劃分的界線何在，而當中又是什麼力量在提升觀眾。

且先讓我在此指出，撐起整個宮崎動畫世界的真實內在就是「真情」。所謂「真情」並非主角逼真的身手，或像是在《魯邦三世・卡里奧斯特羅城》亮相的藍鳥巡邏車這般的寫實。如果說顯現在作品表面的、眼可見的細節就是真情的話，其他人想要模仿也並非不可能。如果理由就在於這些專業技巧的話，動畫大國日本理當要誕生更多的

宮崎大師才對。

然而事實卻是——宮崎駿乃前無古人後無來者的唯一。

「我也不知道自己的內在有無這般前衛的念頭，我只是有好多想要一試的東西。」（《風の歸る場所　ナウシカから千尋までの軌跡》宮崎駿　rockin'on 出版）

想必這樣的心情也有意無意的暗藏在作品當中。

宮崎動畫與其他動畫的分別之處，不，應該說是宮崎動畫與眾多娛樂作品的不同之處，其實是交織在宮崎作品的娛樂性當中。這裡所謂「前衛的」表現，莫非就是宮崎動畫提升觀眾所設置的落差，也是孕育出「真情」的「機關」。

宮崎動畫的「機關」被暗藏在作品裡，因為融入得天衣無縫，所以實情通常不會曝光。正因為這樣，觀眾不會意識到「機關」，而能夠陶醉在表層的娛樂性。如果「機關」讓觀眾認為不過是賣弄才學的趣味，那麼娛樂效果也要大為失色。也就是說，「機關」唯有成為作品的血肉之後，方能產生「真情」。三兩下就讓觀眾看破手腳的「機關」，想必也不會引動觀眾的真感情吧！「機關」應該是潛伏在電影賽璐璐膠卷的

008

一隅，或是在故事的夾縫中伺機待發。

誇張一點說，「機關」應該像是「暗號」一樣的東西。想要破解「機關」，需要密碼。

一旦置入正確的密碼，我們會在乍看沒有任何意義的畫面中發現它別有意涵，或是看見不同時代與場所的重疊。本書的目標在於將這些不可見的「機關」化為明確的意圖，從中導引出宮崎駿真正的世界觀。

例如，在空中輕盈飛翔的畫面本身並沒有意義，但是墜落到大地就別有寓意。或者是乍看彷彿是聖女的角色，卻同時也是魔女。本書想要證明，宮崎動畫在娛樂的單純相貌背後，其實有著複雜的背景。

我說多了，趁著序章還未變成終章之前，讓我們就此展開探求宮崎動畫真實面貌的旅程吧！

時間是一九四〇年，我們的探索之旅從西班牙卡斯提爾鄉下的某村莊啟程！

目錄

宮崎駿
的動漫密碼

目錄

宮崎駿
的動漫密碼

目錄

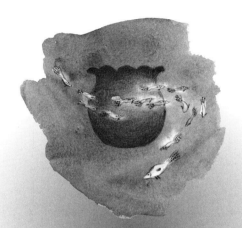

第一章

《蜂巢的精靈》與《龍貓》

1 來自都市的小姊妹與媽媽的缺席

綿亙在伊比利半島上的卡斯提爾台地上，一個名為歐育洛斯（Hoyuelos）的村莊，正值乾寒的季節。

西班牙電影《蜂巢的精靈》（維克多·艾里斯導演，1972年製作／1985年日本公開放映），就從一部貨車接近聚落的場景拉開序幕。從攝影機位置拉到地平線，舉目所見盡是不毛的荒野。就在這片荒地當中，破舊的貨車順著道路行駛出一道大弧線。觀眾可以在逼近攝影機的貨車駕駛座上，隱約窺見一名頭戴鴨舌帽的男子。吱嘎作響的貨車一個左轉，駛進聚落裡。

初夏的埼玉縣所澤。宮崎動畫《龍貓》，就從一部破舊的貨車行走在田間小路拉開序幕。觀眾可以在貨車堆積如山的行李當中，窺見五月和小梅兩姊妹。這名貨車司機同樣頭戴鴨舌帽。車子從洋溢著水光綠影的田園風景轉入薄暗的林子，就在稻荷神社的紅色鳥居前，畫了一個大左轉，也駛入聚落裡。

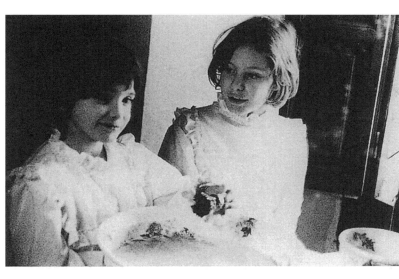

《蜂巢的精靈》裡的姊姊（右）和妹妹

這兩部電影的開場如此相似並非偶然。怎麼說呢？因為《龍貓》就是從西班牙寫實電影《蜂巢的精靈》脫胎換骨而成的作品。

首先，讓我從大家比較不熟悉的《蜂巢的精靈》開始介紹。

延宕四年的內戰結束，一九四○年代的西班牙瀰漫著戰後的虛脫與前途未卜的不安，「熱情之國」的形象完全不復見。《蜂巢的精靈》主角，正是住在荒涼卡斯提爾台地上的一家人。

這是一個由爸爸、媽媽、姊姊和妹妹

宮崎駿
的動漫密碼

組成的家庭。爸爸養了幾籠蜂箱的蜜蜂，不過他並非養蜂人家，而是一名研究學者。

他有時會乘著馬車出門，或許是到大學去了。

他的妻子雖然也同住一個屋簷下，卻幾乎無法讓人感受到她的存在。她只是一味的寫信給她在內戰混亂中生死不明的近親。心不在焉的她，無論是為人妻或為人母都形同毫無功能。

電影裡雖然沒有明說，不過這一家人應該是地主階級的後代。他們住在一棟只用一名女傭照顧不來的大宅，一家人和村民有著難以言喻的疏離感。感覺上，這一家人是為了躲避戰火而從都市回到鄉下的舊地主。

在這個故事裡，六歲的妹妹安娜與九歲的姊姊伊莎貝爾這對小姊妹，才是真正的主角。

2 科學怪人與龍貓的相似性

《蜂巢的精靈》裡，「父母姊妹的組合」、「從都市搬到鄉下的一家人」、「研究學者的爸爸」、「缺席的媽媽」全都可以在《龍貓》一片中找到相同的設定。《龍貓》裡的爸爸從事考古工作，媽媽因為肺結核住院，宮崎駿雖然做了微妙的改動，不過角色的功能是不變的。

在《龍貓》一片中，由系井重里配音的爸爸，不是乘馬車而是搭公車去大學。而《蜂巢的精靈》裡的女傭，在《龍貓》變成鄰家的婆婆。不過這些都談不上是本質上的改變，只不過是配合日本昭和三十年左右的實際情況所做的調整。

無論如何，身為主角的五月和小梅姊妹，與伊莎貝爾、安娜姊妹有著一致的行動，都說明了兩部作品的相似。

伊莎貝爾和安娜混雜在公民館裡的男女老幼，一同觀看巡迴電影《科學怪人（Frankenstein）》。這部由波李斯‧卡洛夫擔綱演出的科學怪人，讓他從此成了這一角

色的定版。

當天晚上，就在兒童房內，妹妹安娜問姊姊伊莎貝爾說：「科學怪人為什麼要殺死少女呢？科學怪人又為什麼要被殺呢？」

「科學怪人和少女都沒有死。」姊姊回答，她還說科學怪人仍然活著，而且偷偷住在村子的偏僻處。妹妹問：「那牠是鬼怪嗎？」姊姊告訴妹妹說：「牠是精靈。」

妹妹聽說荒野的廢棄破屋裡有精靈出沒，於是天天往那裡跑。她窺探廢墟裡的一口井，期待能遇見精靈。

另一方面，《龍貓》裡的一對小姊妹發現屋裡住著一種煤灰似的生物。隔壁的婆婆告訴她們，這種東西叫做「小煤灰」，姊妹因而確信世界上真的有鬼怪。

這天，一個人在院子井邊玩耍的妹妹發現了兩隻奇怪的生物。她追著牠們跑，結果掉進樹洞裡，而和龍貓面對面遇個正著。

姊妹以為牠就是以前在故事書裡讀到過的鬼怪。也想要見到龍貓的姊姊，為了接爸爸而去稻荷神社前的公車站，竟然讓她一償夙願，也見到了龍貓。不但如此，她還

看見龍貓公車。

兩部作品的故事重心都在於「大人看不見，孩子卻能看見超自然生物」。當然，在寫實電影《蜂巢的精靈》當中，超自然生物並非真的出現，只在幻覺裡看見。相對之下，虛擬電影《龍貓》當中，不只是妹妹，就連姊姊也正面遭遇的鬼怪，都是千真萬確的存在。

兩部作品尤其相似之處，都在於最後發生「妹妹失蹤」事件。《蜂巢的精靈》裡的妹妹安娜，在意識朦朧下見到了虛幻的科學怪人，第二天早上被搜索隊找到。而《龍貓》裡的姊姊搭上龍貓公車，在太陽下山前找到了妹妹。搜索的情節也都成為兩部片的高潮。

在這之外還有幾個場景，都可以見到《龍貓》受到《蜂巢的精靈》影響。這是否可以證明宮崎駿創作的其實是翻案電影（非翻案小說）呢？

3 向偉大電影致敬

一開始，我說《龍貓》是脫胎換骨的作品，這並非意味它只是翻版而已。

根據廣辭苑（第五版），所謂「脫胎換骨」是：「創作詩文之際，不改變古人作品的意趣，只變更語句，或是沿用古人的意趣又增添新元素加以表現。一般常將它誤用為『翻版』之意。」

若只是拷貝前人之作，或是借用故事大綱，足堪勝任的導演不知幾凡。但是像宮崎駿如此特出的表現者，沒有道理只是去翻版前人的舊作。身為一名創作導演的維克多・艾里斯，宮崎駿對他的《蜂巢的精靈》懷抱既尊崇又忌妒的雙重情感，而用《龍貓》這部作品彈出了原曲之外的變奏樂章。

「唔，我並不討厭莫名其妙的電影。《吸血鬼（Stoker）》這部片，是我有一天筋疲力盡的回到家裡，隨意打開電視正巧看見的，所以我只看到後半段。雖然只看了後半，但是我由衷認為它實在是一部了不得的電影！（笑）」

「不過，我也不會因為這樣就想要從頭重新看起。因為就算不從頭看，我也已經

充分明白，它真的是一部了不起的電影。還有《蜂巢的精靈》，事實上我也是無意間看

到的，我那時就想，它真是一部偉大的作品。（笑）」（《風の歸る場所　ナウシカから

千尋までの軌跡》宮崎駿　rockin'on　出版）

　　《吸血鬼（Stoker）》（1979年／蘇聯／1981日本公開放映）是導演安德列・塔

爾科夫斯基拍的科幻電影。宮崎駿對他的作品有特別的領悟，這部分我們留待其他篇

幅再做說明。

　　在此，先讓我們把焦點放在宮崎導演觀賞《蜂巢的精靈》之後，使用「偉大的作

品」來稱讚它。

　　電影《阿瑪迪斯》裡面有一幕是莫札特在奧地利皇帝御前演奏鋼琴。宮廷作曲家

薩里耶利為莫札特所譜的新曲，莫札特只聽過一遍就能彈奏得出神入化。這首新曲是

資質平庸的薩里耶利花了整個晚上，每一顆音符都向上帝苦求，才好不容易完成的作

品，卻只是陳腐的老調。第二次，莫札特不再老調重彈，而即興改為變奏曲，新曲和原曲的境界高下立見。

當然，艾里斯導演和宮崎導演顯然都不是薩里耶利。宮崎駿當場慧眼識出《蜂巢的精靈》的價值，從中發現與自己心意相通的主題與手法，所以用了「偉大的作品」稱讚它。

為此，他也彈奏《龍貓》這首自己譜寫的變奏曲做為贈答，當真實踐了「沿用古人的意趣又增添新元素加以表現」。《龍貓》這部作品就是這樣誕生的。

4 隱藏在反面風土中的意圖

如果說《龍貓》是《蜂巢的精靈》的變奏曲，那麼宮崎駿為變奏所設定的主題又是什麼呢？電影和音樂一樣，只聽聞一遍未必就能明白其中的主題。觀眾的理解千差萬別，各自領悟的主題也就眾家紛呈。

所以我們不去探討原曲《蜂巢的精靈》當中的主題，而是去找出《龍貓》和原曲不同的變奏部份。

由此倒推回去，應該可以推敲出宮崎對《蜂巢的精靈》一片的主題認知，又能從他的認知當中進一步理解他創作《龍貓》的真正理由。

如果要從這兩部多所相似的作品之中，找出最大的差異點，那就是故事背景的季節與風土。

《蜂巢的精靈》是漸入冬天的乾寒季節，《龍貓》則是以入夏的溽暑時節為背景。宮崎是刻意從日本式的四季裡選擇了一個和《蜂巢的精靈》季節感完全相反的時節。

此外，《蜂巢的精靈》場景設定在草木不生的乾燥內陸，《龍貓》的場景則正好相反，故事發生在水綠草長的日本田園。

或許會有不少人以為，「既然是以日本為舞台，當然要選擇與乾燥性氣候完全相反的風土了」。實情想必就是如此，這正是宮崎駿的企圖所在。

《蜂巢的精靈》與《龍貓》設定的〈木〉、〈水〉、〈大地〉等自然元素，明顯呈現對比。一個是草木光禿的台地，一邊是綠意盎然的平野；一邊是地表乾涸的大地，一邊則是水田與小河澆灌的潤澤土壤。

宮崎駿之所以做這些變更，並不是為了避免落人剽竊的口實。他一面描摹原曲的人物設定和故事，一面又改變季節和背景，這是因為對宮崎而言，端出完全相反的風土背景至關重大。

正因為宮崎導演從一開始就深刻感受到〈木〉、〈水〉、〈大地〉等自然元素在《蜂巢的精靈》這部電影裡的重要性，所以才刻意把各元素設定為完全相反的性格，創作了《龍貓》，表明自己在《蜂巢的精靈》裡的所見所思。

並不是因為《龍貓》以日本為舞臺，所以才要洋溢水光綠影，而是因為宮崎駿需要這樣的場景，所以才選定昭和三十年前後的所澤為作品的背景。

《蜂巢的精靈》當中，一場令人印象深刻的〈火〉元素演出為例。前面提到電影裡的自然元素至關重大，又是怎麼說呢？它們究竟有何意義呢？以

5 親神的孩童夢想

愛爾蘭是克爾特人最後少數僅存的領土之一。凱撒征服高盧之前，克爾特人佔據

隆冬升起的火堆烈焰熊熊，少女們在上面大跨步的來回彈跳。黃昏時的詭異火光下，姊姊伊莎貝爾和同年紀的少女們一面歡笑，一面不斷的在火堆上跨過來又跳過去。妹妹安娜抱著膝蓋坐在一旁，自知這是她還不能參與的秘密儀式。艾里斯導演出身西班牙巴斯克地方，這裡有一名為「聖約翰之火」的節慶。這是一個為了紀念施洗約翰在夏至的生日而舉行的祭祀活動，人們圍在火堆四周唱歌跳舞，跨越火堆。儀式的目的在驅除惡靈、祈願豐收，祭祀的起源很可能早在此地受基督教化之前。

此外，在愛爾蘭也流傳著「年輕小姑娘往前往後跳躍火堆各三次，可以立刻步上紅毯，覓得幸福，早生貴子」的說法。這一「火的征服」可視為是對性的征服，也是對豐收的應允。

歐洲的廣大區域，連同今日西班牙在內的伊比利半島，乃至現今土耳其境內的小亞細亞，都有克爾特人的足跡，因此克爾特堪稱為歐洲文化根基的一大勢力。

曾經是克爾特人版圖的愛爾蘭和西班牙同樣都流傳跳〈火〉的風俗。兩者是否真為克爾特的遺物還未有定論，不過至少可以確定的是，它的出發點與今日支配歐洲的基督教文化是不同的。也就是說，如果明白它是起源自基督教化之前的自然崇拜流俗，我們就會在艾里斯導演的作品當中一再發現古老的寓意。例如，妹妹安娜聽說科學怪人出沒的荒野廢墟裡面有一口井，精靈會從井裡現身，所以她一而再的窺探這口井。為什麼會是井呢？動畫電影《龍貓》裡面，為什麼也好幾次出現水井的場景呢？

這是因為水井連結了地下（死與豐饒世界的大地）和姊妹所居住的現實世界。沒有山，沒有海，極目所見盡是荒涼平原，在這樣的現實世界裡，所能想像的他界也唯有地下了。正如愛爾蘭沿海地區認定大海是他界，生活在內陸地區的人自然會認為他界存在地底下。也就是說，水井乃是連通精靈棲息之異界與少女們所居住現世的通道。

就算不去推演這些理論，從孩子的好奇心與直覺去揣想，也會很自然的把遍尋不

著的精靈身影設定在地底下。在《蜂巢的精靈》裡，妹妹安娜無法在地下發現精靈的蹤跡，但是《龍貓》裡的妹妹小梅從巨木的樹根掉進地底空間，發現了龍貓這隻精靈。這也是宮崎對艾里斯作品的變奏之一。本書稍後將會提到，「大地胎內的沉降」也是宮崎動畫的重要主題。

「對大地的執著」把《龍貓》和《蜂巢的精靈》兩部作品連結在一起，這一執著也可見於艾里斯的其他作品。這部名為《南方》的作品（維克多·艾里斯的第二部長篇作品），也是一篇父與女的故事。故事裡的爸爸是一名醫生，同時也是探勘員，負責探勘地下水脈。當爸爸接受農民委託尋找掘井的地點時，女兒歡歡喜喜的充當爸爸的助手。這裡反映了主角感應大地脈動的遺傳能力。

艾里斯的作品當中，可見諸多這樣的自然崇拜思想。《蜂巢的精靈》暗示了異於基督教世界觀的遠古世界觀。至少在羅馬時代以前就已經發端的遠古世界觀，並不同於我們現在一聽聞西歐，腦海便立即浮現的基督教化社會的世界觀。

也就是說，《蜂巢的精靈》這部電影融入了源遠流傳的原始「祈願」，這一祈願淵源自文明破曉前的矇昧以迄於今天。

宮崎駿感受《蜂巢的精靈》的偉大，或許就在於此。在表面的故事之外，內在其實醞釀著自然崇拜的世界觀。更進一步說，宮崎在《蜂巢的精靈》中，發現了心性上更親近神明的孩童，他們的夢想趨近於古老世界觀。他擷取了這一部分，並且為了再現這一心得，而創作了動畫《龍貓》。

我們不應該從家族構成與故事發展的層次來看《龍貓》和《蜂巢的精靈》兩部作品的相似性。它們的精采不只限於作品表面，兩者的類似之處應該是流動於故事底層的世界觀。

這兩部作品都對〈大地〉、〈水〉、〈木〉、〈火〉等自然元素心懷畏怖。宮崎駿在《蜂巢的精靈》中看到了刻畫於人心的原始畏懼，即使在回教、基督教等一神教支配下的伊比利半島地方，人心的原始畏懼也未能抹滅。

6 地下空間轉換物語

宮崎駿想必是在《蜂巢的精靈》中讀到導演對自然元素的執著，而認為它「真是一部偉大的作品」。因為自然元素向來就是宮崎自己始終執著而一再表現的重點。例如，談到〈大地〉元素，必定要提到宮崎作品裡的地下空間。

在《魯邦三世・卡里奧斯特羅城》（一九七九年公開放映），故事的主要舞台卡里奧斯特羅城為垂直構造，它的最底層存在一個秘密地下空間。那是一個枯骨成堆、有如地下墓穴的黑暗空間，充滿中世紀的死亡陰影。就在這裡，魯邦與錢形刑警正面遭遇，雙方鬥得難捨難分。

在宮崎的其他作品當中也存在類似的地下空間，以〈大地〉為故事轉折的場所。

動畫《風之谷》（一九八四年公開放映）裡面，娜烏西卡和阿斯貝爾（培吉特王子）墜落在瀰漫劇毒孢子的腐海底，被流沙吞噬以後又向下落入地下空間。當他們恢復意識以後，發現自己竟置身在沙土潔淨、充滿安全的空氣與水的環境。在這個地下空間，娜烏西卡發現了腐海植物居然一直在淨化大地毒素的驚人事實。這是故事決定性

的轉折。他們帶著這一發現，再度回到地面上。

在動畫《天空之城》（一九八六年公開放映），被軍隊和朵拉一家（海盜）追捕的巴茲和希達，從崩落的高架橋上墜落。他們意外發現飛行石的力量，兩人緩緩落入廢棄坑道的縱型洞穴。他們置身的地下空間是追蹤者無法靠近的安全空間，兩人也在此受到一位波姆爺爺的啟發。波姆爺爺是一位遁世的智者。巴茲和希達從波姆爺爺口中得知天空之城拉普達與飛行石的關連，於是將全副心思重新放在拉普達。

至於《龍貓》（一九八八年公開放映）裡的妹妹小梅，一個人玩得不亦樂乎的時候，發現了兩隻奇異的生物，她為了追逐牠們，掉進巨樹樹根的洞穴。在蜿蜒曲折如羊腸般的隧道裡咕咚咕咚的滾到後來，她也置身在一個地下空間，並且在這裡見到名叫龍貓的精靈。這一接觸讓現實世界的孩子與異界的居民展開了精神與物質的盡興交流。

像這樣，無論哪一個故事，都是在地下空間迎接重大的發展。這一主題彷彿是在宮崎動畫中到處鳴響的主導動機，在樂章裡不斷來回反覆。故事的主人公深入大地，彷彿回溯產道而抵達的地下空間，具備了宮崎世界的特異點。為什麼〈大地〉元素經常扮演如此功能呢？

7 不存在風景的再現

提到《龍貓》與《蜂巢的精靈》裡相異的自然元素，有件事必定不能遺漏，那就是森林，也就是〈木〉的存在與否。本章一開始，曾這樣描寫《蜂巢的精靈》開場鏡頭。

西班牙電影《蜂巢的精靈》（維克多・艾里斯導演，一九七二年製作／一九八五年日本公開放映），就從一部貨車接近聚落的場景拉開序幕。從攝影機位置拉到地平線，舉目所見盡是不毛的荒野。就在這片荒地當中，破舊的貨車順著道路行駛出一道大弧線。觀眾可以在逼近攝影機的貨車駕駛座上，隱約窺見一名頭戴鴨舌帽的男子。吱嘎作響的貨車一個左轉，駛進聚落裡。

在溫差劇烈的乾燥內陸性氣候下，《蜂巢的精靈》中可見的林木是如此寥寥可數，安排這樣的故事背景究竟是什麼用心呢？宮崎駿應該是從中發現了什麼人為的痕跡吧！即使不明白歐育洛斯村的內情，宮崎駿應該還是在幻視中看到羅馬帝國砍伐森林的釜鑿吧！

《魯邦三世・卡里奧斯特羅城》裡出現了羅馬時代的水道橋。羅馬街道向來被視為哥德人的財寶。這顯示了宮崎對羅馬的興趣和知識。真是如此，宮崎對羅馬帝國不斷擴張而孔需森林資源的史實，自然是知之甚詳了。

卡斯提爾曾經被納入羅馬版圖，在這裡不難發現羅馬人破壞森林的遺跡。為了獲取支撐龐大帝國所需的木料，羅馬不斷向外征服世界。乾燥性氣候下的森林一度遭到砍伐便難再復元，這樣的森林受到破壞，說明了人們對自然原始要素之一的〈木〉，缺乏敬畏之心。

如果我說象徵希臘風景的碧海白山其實是森林破壞之後的貧乏景象，你可相信？

那裡的禿山過去曾經是蓊鬱的森林。

「即使是南斯拉夫問題，雖然看似是民族歷史的堆疊形成如今的局面，然而其根本禍源仍然在於不毛的大地。古代羅馬的文明造就了植物生態的滅絕。這裡到處是童山濯濯。義大利、南法也好，西班牙也一樣，過去只要是文明最先進、人口最密集的

034

富饒之地，全都成了禿山，所有的森林都被砍伐殆盡。」（《出發點1979—1996》宮崎

駿・德間書店）

反觀《龍貓》所描寫的半世紀前的日本所澤，完全是青山綠水的景致。放眼所見

盡是水田、菜園的人為綠意，連一般人家門前的用水都有魚蝦悠游，保留著生態平衡

的環境。誰也沒有料到，歷經不到兩代的時間，這裡就逐漸走向貧乏無趣的新興住宅

景觀。

文明造成的森林破壞悲劇被編入了《蜂巢的精靈》的背景，而在它的變奏曲《龍

貓》裡面聽起來，仍然是理所當然的悲歌。或許正因為注定會被消滅，宮崎才盡其所

能的精緻再現這一不存在的風景。

也就是說，綠意盎然的日本昭和三十年代風土，就是遭到羅馬砍伐之前的西班

牙。反過來說，被羅馬砍伐而光禿的西班牙風土，就是隨著經濟高度成長而失去森林

的日本新興住宅地。宮崎在《蜂巢的精靈》中幻視了超越兩千年時空而重複上演的森

林滅絕悲劇。

一般常將宮崎動畫和環保意識畫上等號，或斷言宮崎駿是捍衛環保人士，這未免太矮化大師了。近來盛行的環保運動並非只是這一百年來的現象，宮崎動畫述說的是自羅馬帝國以來兩千年，不，是溯及更早以前之人與自然的相剋。

8 宮崎色彩繽紛的曼荼羅

第一章把《蜂巢的精靈》比喻為鏡子，我們可以從這一面鏡中映照出來的《龍貓》影像，擷取出好幾個貫穿宮崎動畫的關鍵字，像是「克爾特」、「自然的元素」、「森林」、「西班牙」等等。

從第二章以後，我們將以這些關鍵字為基礎，嘗試進一步檢視宮崎動畫的世界。

當然，檢視的過程中還會從中聯想激盪出新的關鍵字，而有新的發展。

宮崎動畫並非三言兩語就能概括。關鍵字與關鍵字相呼應，情景又與情景相結合，儼然形成巨大的曼荼羅。

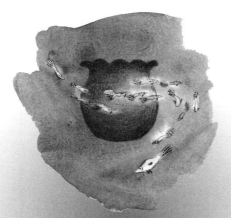

第二章
歐洲史底層的隱藏畫

1 沉睡在教會地底的西班牙史

本章企圖以關鍵字之一的「克爾特」為中心，找出隱藏在宮崎動畫裡的「歐洲史」。不過，無論是哪一部宮崎動畫作品，都沒有「克爾特」一詞出現。

相反的，同為民族名稱的「哥德」，只要是宮崎動畫迷相信都已經耳熟能詳。例如，在《魯邦三世‧卡里奧斯特羅城》裡，傳說中的偽鈔就稱為「哥德幣」；還有刻在克拉利斯公主和卡里奧斯特羅伯爵戒指上的「光影合一……」等文字，便是哥德文。

卡里奧斯特羅大公家族（也是伯爵家族），便是繼承舊哥德血脈的一族。而所謂遺留在卡里奧斯特羅城的秘密寶藏，其實就是哥德人在湖底發現的羅馬帝國街道。

「哥德」一詞已經成為「哥德式（Gothic）」的語源，宮崎駿為什麼讓這一個字眼在作品裡現身呢？

閱讀宮崎駿的隨筆和發言，可以知道有幾位人物受到他全面的肯定。這份名單裡

面絕對有宮澤賢治的一席之地。宮崎駿對宮澤賢治可說是推崇備至。

「嗯，我認為是有偉大人物的存在，宮澤賢治就是了不起的人物，而且真的是不可思議的人物！」（《風の歸る場所　ナウシカから千尋までの軌跡》宮崎駿　rockin' on 出版）

除此之外，宮崎傾慕的作家還有兩位，一位是司馬遼太郎，另一位則是堀田善衛。這兩人的共通之處，在於他們都是具備「史觀」的作家。

當宮崎與兩者做三方對談時，他一啟口就開宗明義的說自己今日是以書生的身分在一旁受教於兩位人物的高見……足可見得宮崎對這兩位作家的尊崇。

司馬遼太郎和堀田善衛都是平成時代再難復見的大知識家與大教養家。而若就世俗的名氣而言，司馬遼太郎可能略勝幾分。儘管如此，宮崎駿對於能夠自在操作數國語言、涉獵無數東西方古典的堀田善衛，仍深深傾倒。

堀田曾經客居西班牙一段時間，他的散文也諸多描寫他當時的所見所聞，以下文章就是一例。

走出 Torquemada 村，前往 Palencia。

這裡的教會同樣古老，是法國為土魯斯出身的西哥德族安德林聖人所建立。建築物還是一樣的混合了哥德、文藝復興、羅馬等樣式的大雜燴。更叫人毛骨悚然的，是祭壇正下方的地下墓穴，還外加上回教徒所建造的自來水用水槽。

《スペイン斷章（上）歷史の感興》堀田善衛／集英社文庫

之所以引用這段文章，並不只是因為在此出現「哥德」一詞。事實上，宮崎是以散文的這一部分為基礎，建構出自己的動畫舞臺。

克拉利斯公主被伯爵幽禁在卡里奧斯特羅城的塔端。魯邦三世因為救援行動失敗，跌落到地下空間。而這也是故事轉換的空間。這裡位在城堡的最底層，是百年屍骸堆積如山的地下墓穴，還是一個環繞著巨大水槽而不可能讓人從中脫身的密室。多虧魯邦與錢形刑警攜手合作，才得以逃脫。他們費盡九牛二虎之力、登上階梯重見天日的出口，正是排列在教會祭壇正下方的棺槨。

2 克爾特森林與腐海森林的連結

比起「哥德」一詞的語意明確，並且出現於對白，我們在宮崎動畫中找不到「克爾特」一詞。然而就在不可見的地方，這一詞卻在作品中盤根錯節。宮崎作品受克爾

的細節裡，埋藏了歐洲史地底層的「真情」。

景。這樣的安排，賦予了《魯邦三世‧卡里奧斯特羅城》歷史的多重性，於是在娛樂

酷愛閱讀堀田善衛作品的宮崎，並不只是為了營造故事的高潮才向散文借取場

督打壓的回教、哥德與羅馬，就好像是西班牙歷史的地底層。

的西班牙歷史。總之，就在伯爵與克拉利斯公主舉行婚禮的教會地底下，長眠著被基

在此同時，我們也可以從卡里奧斯特羅城的底部發現歷經羅馬、哥德、回教統治

會祭壇的正下方，同樣是有如地下墓穴般的堆滿死屍，而且也都有水槽。

也就是說，堀田描寫的教會與卡里奧斯特羅城具備相同的構造，地下空間都在教

特的影響之巨，絕非哥德可以比擬。

不同於哥德人只是日耳曼民族之中的一個支族，克爾特民族早在羅馬帝國之前即佔領歐洲大部分土地，其勢力之龐大堪稱後世歐洲文化的基底之一。

他們因為沒有文字，所以其歷史、文化只能從凱撒的《高盧戰記》等外部描寫得知。不過可以確知的是，克爾特人是泛靈論的民族。這是一個認為凡是森林、水泉、樹木、鳥獸等的自然造物都具有神性的獨特民族，被稱為「德魯伊（Druid）」的祭司（又稱魔法師）掌有社會的大權。克爾特人尤其崇拜橡樹，當中長了寄生木的橡樹更被視為神木。

我們在前一節談到《魯邦三世・卡里奧斯特羅城》展現了羅馬以降的歐洲史，而其實《風之谷》的底層更沉澱著遠比這些都古老的「克爾特」。連在地面都找不到些許萌芽的克爾特，又是如何在宮崎動畫中爬滿了根呢？

《風之谷》最叫人印象深刻的，並非人類或文明，而是充滿巨大王蟲和劇毒孢子的腐海森林。展開反擊的自然界彷彿是要突顯人類和人為的卑微似的，它誇示其叫人

敬畏的強大力量，展現了巨大無比的存在。

腐海森林以王蟲為首，是一個無數蟲類蔓延、劇毒的植物孢子足以腐蝕人肺部的恐怖森林。只要有孔縫便隨時伺機入侵「風之谷」的孢子，其生命力讓此地居民戒慎恐懼。這樣的腐海森林，與其說是自然的威脅，毋寧說更像是現代產業文明漫天佈灑的公害。

然而，腐海森林其實是以克爾特人崇拜的神聖森林為藍本。蟲類肆虐、充滿了腐蝕人肺葉的異常植物，和兩千年之前的歐洲森林究竟哪裡一樣了呢？

連結這兩種森林的關鍵字，隱藏在漫畫版的《風之谷》（德間書店出版）當中。費時十二年餘才得以完成的全七卷漫畫版《風之谷》，在內容和長度上都明顯異於電影版的所謂原作。如果說電影版的《風之谷》是以漫畫版為基礎，總覺得有幾分說不過去。至於為什麼說從這一關鍵字，可以得知這部作品完全展現了克爾特的絕對影響，請待我往下分解。

有個只出現在漫畫版的人物「森林之人」，是電影版《風之谷》所沒有的。他們是「唯一能夠居住在腐海森林的高貴一族」，這便是連結克爾特森林與腐海森林的關鍵

字。

為什麼這樣說呢？因為羅馬人也稱克爾特人為「森林之人」。克爾特人居住在當時覆蓋著歐洲的蓊鬱森林深處，羅馬人儘管對他們心存畏懼，卻又輕視他們是野蠻民族，而稱他們是「森林之人」。也就是說，從羅馬人的立場來看，他們自視為文明，而認為克爾特人居住在文明未及之處的森林裡，因此是低自己一等的人類。於是形成文明與文明之外，或是文明與自然（森林）的對立。

我們可以說，這一對立關係才是貫穿整個宮崎動畫的最大動機。

這些都說明了宮崎本人對毫無批判性的全面肯定文明抱持著懷疑的態度，特別是不信任科學和產業等推進文明的原動力，他的不信任感更洋溢在其諸多作品當中。例如，不只是在《風之谷》、《天空之城》，就是在電視動畫《未來少年科南》，宮崎駿也都選擇科學文明崩解後的世界做為舞臺。

而即使是文明崩毀的世界，人類依舊繼續重蹈過去的覆轍，之後再度勃興的科學仍然又與自然對立，而後破壞了自然。這樣的輪迴往往成為故事的主幹。《風之谷》也不例外。《風之谷》的故事主要架構，就是以腐海森林與王蟲為代表的自然界，和

利用象徵產業文明遺物的超兵器「巨神兵」的人類相互對決。

《風之谷》的科學與自然對決，意味著文明與森林的對決，也是羅馬與克爾特關係的擬似描寫。

這是我們剖析故事前所必須認識的大前提。

3 腐海森林的版圖為何擴大

現在，讓我們針對《風之谷》的森林加以探討。

世界因為遭受所謂「火之七日」的大戰，產業文明崩毀，一種稱為腐海的怪異植物開始覆蓋世界。人們對漂浮著致死性孢子的森林無能為力，即使是像多爾梅吉亞或培吉特這樣的大國，對森林也萬分畏懼。

那麼，在發生「火之七日」前的森林，又是何種面貌呢？我們不知道《風之谷》所屬的世界是否會發生在我輩的歷史延長線上，但是他們的文明挾著產業文明之名，

在發展過程中犧牲森林，和我們又有何異呢？為了餵養膨脹的人口和貪得無厭的產業，這個世界可供砍伐的森林也無可避免的不斷萎縮，而產業排出的有毒物質，可能又讓森林步上死路一條。

「火之七日」於是成為轉捩點，名為腐海的森林覆蓋了過去曾受到文明所支配的土地。逐漸消逝的森林如今以完全不同於以往的型態轉而擴大。這當中究竟又有什麼意義呢？

為了理解其中的意涵，讓我們試著將目光轉移到真實世界裡的歐洲史。

我們假設歐洲早在兩千數百年前，就已經在人造衛星的監視之中。人造衛星應該會先後記錄到凱撒征服高盧、法蘭西王國建立、拿破崙被流放聖赫勒拿島、納粹將猶太人趕進毒氣室……但是這一人造衛星的攝影機顯像度，最多只能顯示覆蓋大地的森林變化。

覆蓋阿爾卑斯山以北的歐洲森林，在紀元後的最初千年間幾乎沒有變化。這是因為居住在其中的克爾特人和日耳曼人畏懼森林，並且深信精靈的存在。只要有他們在，森林沒有大幅消失的道理。這裡的森林如同汪洋，聚落或開拓地浮出在汪洋上，

即使時至今日，仍然像是隨時都要被植物的波濤所吞噬。

在中世紀歐洲的森林汪洋中，只可見茅草屋頂漂浮其上，有如散落之中的無數島嶼。森林如同大海一般，是深不可測而幽暗可怕的。《路上の人》堀田善衛／新潮文庫）

歷史進入十一世紀，大開墾運動興起，幽暗的森林裡也響起了斧鋸聲，主要原因來自氣候暖化、三圃制（三年休耕一次的農法）的實施和農機具的發達。

然而，最重要的原因還是在於錫德會等的修道會。當時，基督教的支配勢力尚未形成，佔有最大人口比例的農民仍然信奉祖先自太古延續下來的泛靈論。對於能夠感知樹木、水泉、鳥獸靈性的他們來說，森林是神聖之地，除非實在必要，否則不得砍伐，當然更不可能積極從事大規模的砍伐開墾。

誕生自沙漠的基督教只信奉獨一無二的真神，大自然與人類有著十分明確的區別。相反的，泛靈論認同樹木、鳥獸、大岩石、水泉樣樣都有神性，主張人與自然的

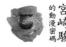

一體化。可想而知，兩者當然沒有相容之處。從修道士的觀點來看，若想要擴大教會的勢力，則開發諸神棲息的森林勢在必行。

生產能力提升造成人口增加等因素，固然也是開墾的理由，但是不要忘了，若想要開拓森林，則必須要有意識上的轉換與相關的農業技術，而這些都是由基督教修道士所提供。這樣的「大開墾運動」推行不過一百五十年左右，原本佔有法國國土大約六成的森林只剩下兩成左右。

即使如此，人們對森林的畏懼之心並不因而立即消失，歐洲的基督教化在進入十六世紀以後也並未真正完成，古老的信仰尚未從人們心中消失。直到十八世紀，人們依然對森林心存畏懼，想要穿越森林必須要有相當的覺悟。姑且不論中世紀，哪怕是已經邁入近世，都還有牽連眾多、進行得如火如荼的女巫審判，也將「女巫」指涉為「森林之人」的後裔，這些都可說是古代與近代相傾軋的結果。

最後登場的產業文明，終於給了森林斃命的一刀。自然科學帶來產業文明的巨大化，人類以遠遠超乎自己所能建設的規模進行產業活動，森林統括的生態系和信仰被踢落到懸崖下。

「巨大產業文明崩毀後的一千年……」《風之谷》以這樣的序言揭開全片的序幕。

從「產業文明」這幾個字聯想到歐洲森林的歷史，不禁讓人揣測同樣的事態是否也發生在娜烏西卡的世界裡。

如果娜烏西卡的世界上空也有人造衛星的話，應該會同樣映照出千年之間持續減少的森林面積。而被稱為「火之七日」的世界大戰，燒毀殆盡的不只是都市或文明等人類的建設，連僅存的森林也化為烏有，這些應該都會被記錄在攝影機裡。然後，人造衛星應該還會看到不可思議的怪事。那就是原本應該已經消失的森林又開始到處展露生機，就好像倒播底片似的，森林面積開始擴大。不，這其實是大地重新復甦的時空倒轉。

為何會如此呢？因為這正是宮崎駿在《風之谷》當中企圖要做的事。為了讓登場的人物連同我們這些觀眾重新找回對森林的畏怖之情，宮崎創造出一個不斷擴大的腐海世界。

4 不再畏懼森林的人類

不只是森林，人類的歷史也在往前倒轉。「火之七日」以後的一千年，「風之谷」的生活回到中世紀的水準。娜烏西卡的爸爸所統領的小國，雖然擁有過去所遺留下來的飛行機械等遺產，不過他們的生活型態彷彿就是中世紀的農村生活，每天的糧食幾乎都是以農耕取得。

「風之谷」的居民十分畏懼腐海。娜烏西卡之外的其他人都以森林為禁地，絕少入訪，這和中世紀以前農民畏懼森林的心理十分相似。他們都認為握有生殺予奪大權者並非人類，而是森林。

中世紀農民害怕的對象，不只是狼或山賊等真正存在的實體，同時也因為自然崇拜的信仰而畏懼森林。相較之下，住在「風之谷」的人只有對真實的恐懼，他們不認為腐海森林有所謂的「神聖性」。儘管森林裡的有毒孢子只要幾分鐘便能腐蝕人的肺臟、無數昆蟲大肆活動，不時還有王蟲褪下的殼，這些仍不足以讓他們認同腐海森林的神聖性。

為什麼會有這樣的差異呢？想必是住在「風之谷」的人留存了過去人類曾經是森林支配者的記憶。他們並沒有忘記文明和科學曾賦予人類任其所好利用森林的能力，而認為畏懼森林不過是迷信。即使經過「火之七日」後，人類依舊不放棄自己造就產業文明的「人類中心主義」，因而也無法倖免於這一主義的「原罪」。這是促成培吉特和多爾梅吉亞這樣的文明人喚醒巨神兵，企圖再次燎盡森林的動機。而不光是文明人如此，就連住在中世界的「風之谷」居民也不能認同腐海可能覆蓋整個世界的可能事實。雖明知腐海森林佔有壓倒性的優勢，心底卻仍然期待人類能取得勝利，因而無法認同宏觀的時代潮流。

這樣的人類和娜烏西卡之間存在著決定性的差異，這樣的差異使她能夠從「原罪」當中解脫。娜烏西卡究竟是什麼樣的人物呢？為什麼只有她能夠重獲自由呢？

5 娜烏西卡的女巫資質

操作滑翔翼（meive）在空中翺翔的娜烏西卡，是一個「善於御風」的女孩。她的特異能力尚不止於此，她不但能夠和胡松鼠之類的動物溝通，甚至也能和各種昆蟲交流。我們從圖像或故事中認識的娜烏西卡，都顯示出某種氣質。

這種氣質符合離群獨居在森林裡調製著詭異的藥物、騎著掃把飛上半空中的女巫形象。娜烏西卡確實喜歡在誰都不敢靠近的腐海森林裡獨自遊玩，而且在城堡的地底下進行危險實驗（培育腐海的植物），又能操作滑翔翼在空中自由來去。就連能夠和昆蟲這樣的異類交流這點，也近似可以和魔鬼溝通的女巫。

如果說位在腐海森林邊緣的「風之谷」是模擬中世紀歐洲的農村，那麼其中有女巫存在也就理所當然了。站在前近代的基督教觀點，女巫資質絕對是必須清除的對象，而娜烏西卡竟然具備如此資質。

給人以聖女形象的無私少女娜烏西卡，實際作為卻是女巫的行徑。把主角塑造成這樣的雙重面貌，是宮崎動畫作品的共通手法之一。不只是角色如此，他設定的故事

6 聖女貞德的面貌

熱血的娜烏西卡聽到這樣的講法，也許會激動憤慨的說：「說我是聖女，又是個魔女，道理根本說不通嘛！」如果有人這樣想，那是因為即使在迎接二十一世紀的今天，我們一聽到「女巫」這個字眼仍不免本能的心生偏見。

羅馬人對「森林之人」克爾特、基督教對女巫，宮崎駿對於那些被「正統」所壓迫而遭人貼上異端標籤者，常常傾注其關愛的眼神。在《魔法公主》中出現的痲瘋病患、受歧視的人，無不都是在歷史上受到壓迫者。而宮崎對其中的「女巫」尤其執著。

不過，這並不能視為宮崎動畫《魔女宅急便》的由來。來到城裡生活的女巫見習

時代或背景也往往暗藏了其他的機關。西洋風格的背後隱含了東方的故事，而中世紀的風格之中暗藏了舊時代的神話。

所謂撐起整個宮崎動畫裡的「真情」，說的應該就是這一結構組成吧！

生琪琪，或是《神隱少女》裡的湯婆婆、錢婆婆這樣的女巫，都只是遠離現實所幻想出來的女巫，也因而和魔法莎莉或魔法學校的哈利都相去太遠。

「真實女巫」在歷史上不僅受迫害，甚至連存在都遭到抹滅，然而宮崎動畫並未讓她們以如此狼狽的形象出現。宮崎以娜烏西卡這樣的少女偽裝登場，在《魔法公主》的狼少女小珊身上，也可以發現女巫的面貌。

雖然和女巫沒有直接關連，不過在《龍貓》裡面，可以看見鬼怪的五月、小梅姊妹，還有在《神隱少女》中打開往異界通路的千尋，宮崎動畫裡的少女都有某些部分讓人不由得聯想到能夠幻視妖精的愛爾蘭少女。這是成長到某一個年紀之前的極小部分少女才擁有的能力。和她們有著類似體驗的女孩長大以後，很可能就被稱為女巫。

事實上，名留青史的聖女貞德（法國少女）也有同樣的傳說。她既是聖女，也是女巫，最後更被稱為異端而處以火刑。她被告發的罪狀裡，就包括了與妖精往來等指控。出生於十五世紀，又是在落後農村棟雷米的貞德，對這樣的指控無法辯駁。

對貞德的審判從一四三一年的一月九日開始。法庭完全由祭司與修道士組成，而

被伯爵主教與法國宗教法庭審判官所把持。最後貞德因為她的信仰罪狀確鑿而遭判

刑。讓她陷於進退兩難的事實在於，她曾在「妖精之木」與「惡靈」聯繫。（《魔女の

神》マーガレット・A・マレー／西村稔譯／人文書院出版）

我們可以在既是聖女又是女巫的貞德身上，找到娜烏西卡的身影。

《風之谷》裡面有娜烏西卡回想自己幼年時候的畫面。藏起王蟲幼蟲的娜烏西

卡，被大人們追到大樹下，無數隻手向她逼近，責難的話語紛紛落下。從她手上取走

小王蟲的大人擔心幼小的娜烏西卡會「被蟲所蠱惑」。

這些話明白揭露了他們發現娜烏西卡驅使昆蟲的女巫資質，同時也將正統者打入

異端。沒錯，又是在樹下，同樣是將能夠和異類（昆蟲）溝通者烙上印記。這和指控

貞德「和惡靈相通」的罪狀如出一轍。

為什麼娜烏西卡要穿著男裝呢？除了身為戰士的理由，我們也在其中窺見貞德若

隱若現的身影。娜烏西卡引領人們走向青色潔淨之地的角色，也和救國英雄貞德相彷

彿。

7 德魯伊（Druid）的娜烏西卡

然而，正是因為娜烏西卡的女巫資質，才給了她探尋腐海森林真相的動力。在電影版《風之谷》裡，所謂腐海森林的真相，便是「腐海森林乃淨化大地毒素的生態系」。腐海的植物耗費長時間吸取土裡的毒素加以結晶化，然後生產潔淨的土壤，森林裡的昆蟲則是為了守衛腐海森林而存在。

和培吉特的王子阿斯貝爾一同墜落腐海的娜烏西卡，在森林最深處的地下空洞裡發現了真相。人們無緣得知的森林神聖秘密，唯有她能夠知道。這其中包含了「唯有不敵視森林，對其心懷敬畏並和它融為一體，方能有所獲得」的深奧睿智。

遠在兩千年以前，在克爾特森林中實踐這一智慧的，是一批被稱為「德魯伊」的祭司。

德魯伊所執行的最重要儀式之一，就是周期性的從他們視為最神聖的橡樹裡面取出寄生木。（略）寄生木視同出自橡樹的「瘤」，或是吸取橡樹神聖生命力而長青的

「寄生者」，被認為與宿主同樣的神聖。

德魯伊舉行這些儀式，顯然並不是為了連結超越在人類之上的神與人類。他們所做的並不是將隔閡連結起來的「仲介」行為，而是將隱藏在自然裡的存在顯現於外的「開示」，因而有了這些儀式。（《ケルトの宗教ドルイズム》中澤新一・鶴岡眞弓・月川和雄編著／岩波書店／中澤新一〈序文〉）

追溯歐洲「森林之人」的系譜，中世紀有森林的「女巫」，再往前，則有森林的德魯伊。對當時的基督教或羅馬文明主體來說，他們都是生於化外之地的反體制者。

娜烏西卡也住在遠離文明的邊陲之地，而且明顯抗拒「腐海森林燒了便罷」的文明思考方式，顯示了她對森林的理解。又從她和動物的交流和預知能力來看，她具有等同於魔法師的能力，而不是一名平常人。

「腐海的森林」等同「神聖的森林」，娜烏西卡之所以能夠開示「腐海森林的真相」這個最隱諱的秘密，莫不是因為她擁有和「森林之人」德魯伊同樣的資質。不，更確切的說，這是為了突顯娜烏西卡無論思想和行動都是以女巫或是德魯伊等的「森林之

人」為內在的角色形象。

《風之谷》全片的高潮，就在無數王蟲大軍壓境，捲起漫天狂沙，向著「風之谷」直撲而來。任何人對這樣的陣仗無不聞風喪膽，唯有娜烏西卡一女當關，靜候在王蟲大軍之前。

不過，她此舉絕對不是為了阻止王蟲大軍，就像單憑一個人的力量不可能阻止時勢以絕對之姿滾滾奔流。〈大地〉借用王蟲，以遠遠超脫人類善惡是非的思維層次，發動這次的猛烈攻擊。肉身之人既不是神，怎可能扭轉這一局勢呢？

既然如此，娜烏西卡為什麼要挺身站在王蟲大軍面前呢？是因為萬念俱灰抑或是豁了出去，讓她勇於捨身嗎？

這也不是。理由是宮崎駿有意將娜烏西卡這一角色設定為德魯伊。德魯伊是行人身獻祭的宗教祭司。為了平息大地之怒而掀起的王蟲猛攻，不惜以身獻祭，這樣的念頭恐怕是基督教所難以理解，也唯有認同萬物有靈的泛靈論，才會產生這般的想法吧！

在本章的最後，我們要探討讓克爾特的森林與腐海森林發生連結的決定性因素，

那就是「寄生木」。德魯伊最崇敬的寄生木，是在樹上結成球形者。基於這一緣由，宮

崎描寫了「風之谷」遭受腐海孢子侵襲的場景。圓形孢子寄生在谷裡的居民守護了數

百年的林木上，其實就是以寄生木為雛型所設定的情節。村民不惜焚燒樹林方能去除

的孢子裡，正暗藏著和克爾特森林的寄生木同樣深奧的睿智。

也就是說，以地球的觀點來看，孢子入侵是淨化大地污染的第一步，而這也正是

娜烏西卡所發現的神聖腐海森林所給予的恩寵。

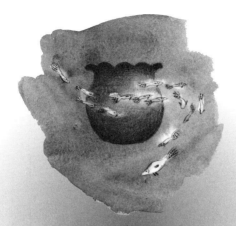

第三章

在幻想當中注入「眞情」的中國思想

1 消失的「神祇」

本章要深入挖掘在第一章浮現出的宮崎動畫關鍵字裡的「自然元素」。

第一章如此說道：

正因為宮崎導演從一開始就深刻感受到〈木〉、〈水〉、〈大地〉等自然元素在《蜂巢的精靈》這部電影裡的重要性，所以才刻意把各元素設定為完全相反的性格，創作了《龍貓》，表明自己在《蜂巢的精靈》裡的所見所思。

直到畜牧、農耕這些文明發端之前，人類的生存必須全面依賴大自然。人類對於時而仁慈，時而暴虐的大自然既畏懼又崇敬，憑藉著又敬又畏的態度才好不容易得以延續生存。

科學與產業的發展剝奪人類與大自然接觸的機會，甚至容易讓人產生了沒有大自然也能生活下去的錯覺。許多住在都會裡的人，一天當中除了路樹以外不見其他綠

意，也沒有踏過泥土地，無法觸摸昆蟲，中國有越來越多的孩子吃的是去骨的魚。這

樣的我們如今又要如何重回大自然呢？

大家或許沒有想過，我們若不和真實的大自然接觸，便不可能真正重回大自然。

也因此，當宮崎駿的影迷寫信告訴宮崎說，他讓自己四歲的孩子看了三、四十遍的宮

崎卡通錄影帶之後，孩子漸漸變乖了。宮崎實在高興不起來。因為他創作的本意，是

要引導觀者親近大自然，卻被誤認為他的動畫等同於大自然。

過去的日本國土號稱是八百萬「神祇」的棲息之地。神祇不只存在於深山幽谷，

後山或是家裡的爐灶也都有神祇隱身其間。生活在今天的我們，只覺得這樣的空間小

得微不足道。也因為如此，宮崎駿等人才要為《魔法公主》合住在屋久島，似乎若非

這般自然原始的規模便不足以讓「神祇」委身其中。

然而，問題難道只是容納「神祇」的空間緊縮而已嗎？自高度經濟成長以來的大

肆開發，對日本的大自然造成毀滅性的破壞，當然會讓人們認為別說是像「小煤灰」

或鹿神森林的「木靈（小精靈）」無處可去，就是其他「神祇」所能棲息的空間也越來

越有限了。不過，比這問題更嚴重的，恐怕還是在於我們失去了對「神祇」的感受能力。因為我們可以去感受「神祇」的心性大為變質，所以才剝奪了「神祇」的棲息地，使得神祇棲息地瀕臨被消滅的危機。

這種「敬畏」的心性，對日本人而言，是某一種對於森林等自然界的尊崇信念，也就是說，它是發自原始宗教的泛靈論。視自然為渾沌狀態，抱持著「其中有些什麼」的認知。《出發點1979—1996》宮崎駿／德間書店出版）

宮崎動畫重視構成大自然的〈木〉、〈水〉、〈大地〉等元素，想要讓忘卻大自然的現代人多少尋回一點與大自然的一體感。對於眼不可見的「神祇」已經喪失感受心性的我們，宮崎試圖再一次讓觀眾重新體驗如此感受性。藉由精心刻劃每一個自然元素，好讓與這些元素一同呼吸的「神祇」再度復活。

然而，對於這些元素不是只加以精細的描寫就可以。無論刻劃得多麼細緻、描摹得如何傳神，也不能保證其中必定萌生「真情」。就像數位攝影機不是畫素越高就必定

064

能拍出越好的作品。

費心描繪的各項自然元素，如果只是任其七零八落，觀眾是否能感受「真情」呢？這些元素唯有相互串聯，才會有其意義，也才能油然而生有血有肉的「真情」。

那麼，要如何才能將自然元素相互串聯起來呢？要怎麼做才能夠讓「神祇」棲息在賽璐璐片上，從而萌生「真情」呢？

2 喚起王蟲的色彩

我們還要問，宮崎所認知的自然要素又是什麼呢？宮崎在西方人艾里斯導演的作品中，想必是發現了亞里斯多德的四大元素，也就是所謂「構成物質的四大元素」的確，《魯邦三世・卡里奧斯特羅城》、《風之谷》、《天空之城》、《魔女宅急便》、《紅豬》等作品都是在描寫歐洲，或是以歐洲為基調的平行世界。我們在《風之

土、水、風、火。

谷》的巨神兵（巨大人造人）的製造畫面上，也可以看到操持四大元素的練金師身影。

既然如此，要理解宮崎動畫與自然元素的關係，是否必須先引進西方的思考模式呢？宮崎駿莫非是以日本人並不十分熟悉的西方思想為基礎，建構他的動畫世界？

果真如此，最常出現在宮崎動畫裡的中心主題「森林」，也就是〈木〉，並不存在四大元素之內。這又是怎麼一回事呢？

這恐怕是宮崎動畫最讓觀眾不解的重點了。乍看是西洋風格，骨子裡卻潛藏著正好相反的東方本質。例如，被稱為東方鍊金術的「煉丹術」，就出現在以下這本書的標題，內容是這樣說的。

根據吉野裕子《狐—陰陽五行與稻荷信仰》，一身「黃毛」，在土裡挖掘巢穴的狐狸象徵「土德」，在古代中國一再扮演大地精靈的使者，成為信仰的對象。又基於陰陽五行思想的五行相生理論，「紅色」代表南方的「火德」，也是最先喚起大地精靈的色彩，而令人心生畏懼。《狐媚記》當中記述的怪奇現象，經常都伴隨有「朱雀門」或

「紅扇」等的紅色意象，就是根據五行理論而來。在遙遠的大宰府，繼師通之後接到師實訃報的匡房，眼前出現了金色毛皮柔順的狐狸幻影。他知道自己不在的平安京城內，瀰漫裊裊不絕的妖氣。京城世界現在是天搖地動，這是出自大地根底的巨大動搖。

《中世神話の煉丹術》深澤徹／人文書院

這段平鋪直敘的描寫說得淺顯易懂。根據中國的五行思想，「紅色」是喚起大地精靈的顏色，而狐狸是精靈的使者，當牠出現的時候便是大地動搖的預兆。

舉例來說。《龍貓》裡的姐姐小月第一次和龍貓碰面的公車站，站名就叫做「稻荷前」。讀者們應該還記得小梅在昏黃夜色中，窺看陰森的稻荷小廟的鏡頭。小廟前就有一對狐狸和一個小小的紅色鳥居。「狐狸、赤色」不正是棲息在地底的大地精靈龍貓出場的最佳時機嗎？

我們還可以再舉出一例。《風之谷》快要接近尾聲之前，數十萬頭王蟲撼動大地，對著「風之谷」猛攻而來。住在谷裡的人只能眼睜睜的望著王蟲入侵而無能為力。

這時，唯有一個人，也就是祖奶奶，了然於心的喃喃說著：「王蟲之怒就是大地之怒」。宮崎駿讓我們留下了王蟲即大地精靈的印象。那麼，是什麼喚醒了大地化身的王蟲呢？不，更確切的說，是什麼帶來王蟲這一異形的進化呢？

說穿了，就是巨神兵所帶來的「火之七日」。終極的生化武器巨神兵進行的是燒掉一項產業文明，不，應該說是燒盡世界的最終戰爭。而它象徵的當然就是核武戰爭。

宮崎讓我們看到的不是核彈爆炸的白色炫目閃光，他執著的是火的赤紅顏色。電影一開始打出的標題背景，熊熊燃燒的都市裡就插進了巨神兵團的畫面。

始自數十萬年前原人最先用火而興起的產業文明，最終又消失在火裡。火是科技的象徵，也是傷害大地的元兇。世界被赤色包圍的「火之七日」，在宣告文明終結的同時，也昭告了腐海擴張的大地時代來臨。大地精靈的王蟲得以君臨天下，其實是赤色的火召喚來的。

在這之後的千年，人類動員從地底挖掘出來的巨神兵，想藉此粉碎數十萬王蟲大軍的攻擊。最後的巨神兵距離完成還有相當差距，它們的身體儘管像岩漿一樣不斷溶成紅色的黏漿，仍一面從嘴裡噴出烈火。人們雖然大嘆巨神兵的威力，但是這些強大

武器還是不敵大地之怒的王蟲以壓倒性的數量來剿，而終於自毀。這正是「紅色（巨

神兵、火）」喚來「大地的精靈（王蟲）」。誠如前面提到的，是紅色喚起大地精靈的王

蟲，而這樣的紅色不也正是生出巨神兵的火嗎？

這些色彩與元素的關係，不能只是看過就算了。維繫五行思想與宮崎作品的重點

是否只是這樣而已？五行思想究竟又是什麼？這是我們要進一步追問的。

3　「青色衣裳」與「金色原野」的內在意義

「那人穿著青色衣裳，降臨在金色原野，連結了失去的大地，帶領人們走向青色

潔淨之地。」

裝飾在「風之谷」城堡裡的旗幟，將這段文字加以圖像化，編織在旗幟裡。在電

影前半段，這幅畫預告一名被視為救世主的男子即將登場，而《風之谷》的結尾則有

如按照畫裡的情節演出。

以肉身橫阻在王蟲大軍之前的娜烏西卡，她縱身一躍的時候，身體飛舞在空中，旋即被淹沒在來勢洶洶的王蟲大軍當中。正當所有的人都可以確定她已經遇害的瞬間，大群的王蟲突然靜止下來。

時間之流悄無聲息。圍繞在娜烏西卡身邊的王蟲，伸出無數金色觸手。大地精靈所擁有的療癒力量從牠們的觸手中流入娜烏西卡的體內。無數隻王蟲的觸手托起娜烏西卡的身體，形成空中的金色草原，娜烏西卡在這片草原上死裡復活。穿著青色衣裳的她，張開雙臂平衡重心，走在觸手形成的金色草原上，宛如就是「那人穿著青色衣裳，降臨在金色原野」。發現了可以將人們帶向青色潔淨之地「真理」的娜烏西卡，果然降臨在金色的原野上。

在五行思想裡，金（黃）色是土氣（象徵大地）的顏色，青色是木氣（象徵生命）的顏色。樹木向地下紮根、吸收土裡的養分，在五行思想中是所謂的「木氣剋土氣」。

娜烏西卡與王蟲的關係，呈現「娜烏西卡＝青色＝木氣」，「王蟲＝黃色＝土氣」，前者從後者獲取養分而復活，這是基於五行思想的元素（土氣、木氣等）與顏色的生剋關係而成立。

070

「那人穿著青色衣裳，降臨在金色原野」這段《風之谷》傳承下來的文字，是以五行思想為藍本而構成。也就是說，五行思想導引出《風之谷》的結尾。

關於五行思想的法則性，我參考吉野裕子的《陰陽五行と日本の民俗》（人文書院出版）等書，做如下的簡單說明。

發源自中國的五行思想，認為萬物都可以歸屬於木、火、土、金、水這五大元素。不僅是生物，存在天地之間的萬物，都屬於這五大基本元素的其中一類。這些元素之間存在基本的相生相剋法則，彼此產生相生相剋作用，這便是五行思想。

「相生」是依序生出對方的正面關係。例如，木生火，火生土，土生金，金生水，水又生木。也就是說，火從木裡面獲得生命，火燃燒後產生灰燼（土）。金屬類埋藏在土裡，金屬的表面會生水，樹木有了水才能萌發生機。

相反的，「相剋」就是依序刑剋對方的負面關係。例如，木氣剋土氣（木剋土）、土氣剋水氣（土剋水）、水氣剋火氣（水剋火）、火氣剋金氣（火剋金）、金氣剋木氣（金剋木）。也就是說，木從土裡吸取養份，土可以堰止水，而水能夠消火，火可以熔

金，金屬的斧又能伐樹。

宮崎駿在自己的作品裡驅使這一五行的思想，而這正是他為了讓「真情」萌生所佈下的機關之一。

觀眾若能讀出宮崎動畫裡潛藏的暗流，則表面流動的故事也會生出新的意涵。在完全沒有說明之下，看似不知所以的故事發展，其實是有著不得不然的道理。

在這樣的宮崎作品裡面，《魔法公主》尤其佈滿了充沛的五行思想地下水脈。

4 環繞鹿神森林的五行思想

《魔法公主》的劇情，從變成「塔塔力神」的異形巨大山豬襲擊主角阿席達卡的村落開始說起。如果要先說明電影開始以前未交代的歷史，那麼故事會是這樣的⋯

太古時代，有一座森林裡住著鹿神（白天是鹿的形體，夜晚成為用兩足行走的巨

形螢光巨人）。這座森林還有山犬、山豬等，經過長年累月的巨形化，能說人語，擁有

相當於半個神的能力。

時代迢遞，原本人跡未至的森林開始有人類染指其中。他們建立「達達拉城」，掠

奪山裡的鐵礦，樹林被摧毀，地表因而裸露。在此同時，獸神們的子孫體型變小，也

變得無法解人語。

人們使用石火箭做為武器，擴張勢力版圖。山豬（拿各神）被石火箭擊中，成為

「塔塔力神」。原本應該死去的山豬將死卻未死，成為惡神在世間作亂。祂逃出山裡，

四處流竄的路途中，來到主角阿席達卡的村莊。動畫故事就從這裡開始。

那麼，說《魔法公主》裡面佈滿了五行思想的脈絡，又該從何解釋呢？

我們可以合理推斷鹿神象徵大地（土氣）。因為祂每走一步，鹿蹄所過之處草木都

會從祂的足底生出新芽，並且瞬間勃發，卻又很快的枯萎。中國隋朝的《五行大義》

當中，有「木為告示，觸地則生」之說，若將這裡的「地」解讀為鹿神，我們就不難

理解草木為何會從祂的腳下發芽。正因為鹿神是大地的化身，草木就從祂而生。

背部中彈而命在旦夕的阿席達卡，多虧鹿神相救而保住性命。相反的，鹿神收走

了成為塔塔力神的乙事主（豬）生命。我們也可以由此推斷，阿席達卡和乙事主都是木氣。事實上，前面提到的山犬、山豬等森林裡的所有生物全都象徵木氣，這是宮崎對五行的解釋。

有生命者全都是木氣，若非受之於土氣（大地）的恩澤便無法活命。也就是說，森林裡的生物全都是受惠於鹿神（等同於土氣）的滋養，才得以保全生命。這便是鹿神森林的秩序，也因而所有的森林生物都畏懼並尊重鹿神。

令鹿神（即土氣）憤怒的產業文明（即火氣）入侵森林，人類掠奪了鐵礦等屬於大地產物的金氣（五行裡的土生金），並將掠奪來的金氣透過稱為「踏革備」（日文發音同「達達拉」）的火爐，升火（火氣）加以熔化（火剋金）。由於得火力之助，人類便能以斧鋸這些金氣的器物砍伐樹木（金剋木），結果造成群山光禿，動物失去棲息的處所，鹿神的森林生態崩解。

此外，達達拉城生產的金屬又進一步形成槍彈，金氣最具殺傷力的槍彈侵入木氣的山犬、山豬體內（金剋木）。就像斧鋸伐木，造成童山濯濯，人類手上的金氣也摧毀了木氣（有機物）。

5 人類無從迴避的塔塔力（惡果）

名為「塔塔力神」的塔塔力，和日文的「惡果」發音相同，在這裡其實有暗喻的意義。若從五行思想來看宮崎所指的「惡果」本質，或許可以做如下解釋。

產業文明的動力是火。火能剋金，所以人類藉由火來利用金屬，又利用金屬支配自己以外的有機物（木氣）。金能剋木，所以人類取得了勝利。然而勝利的後果是林木傾倒，鳥獸遭屠殺，人類破壞了自己所屬的有機物生態。

乍看之下，木氣似乎完全仰賴大地的滋養，然而事實上，土氣與木氣的關係是相互依存的系統。從高等生物一直到地底的細菌，共同形成了有機物的連環生態系，確保了大地的豐富性。

昔日蒼鬱的日耳曼森林也曾面臨濫伐而導致歐洲沙漠化的威脅。就像現在所見的、環地中海世界的乾涸大地。那是森林死去的風貌。宮崎從《蜂巢的精靈》看到歐洲荒漠的風土，也看到人類濫伐茂林的後果。

從西元三世紀昌榮興盛到十世紀的古典期馬雅文明，後來之所以灰飛煙滅，有人

推論和森林砍伐造成的環境破壞不無關係。因為使用了火之後而展開的文明，造就了五行相剋的惡性循環，讓大地傷痕累累。人類終究要自食惡果，到頭來文明也要隨之毀滅。

這莫非就是宮崎所言的「惡果」的本質。這也是理性人（Homo sapiens）所無可迴避的、與自然界的相剋關係。

如果只是將《魔法公主》所描寫的故事解釋為現代的「公害」、「環境破壞」，則視野未免狹窄了一點。因為「公害」或「環境破壞」等問題不過是形成「惡果」的小部分而已。宮崎所見到的「惡果」，是人類這一「會思考的蘆葦」活著的時候，必定會和周遭發生的扭曲關係。

宮崎借助五行的技巧，讓這樣的世界觀如同地下水一般流佈於《魔法公主》這部作品當中。

6 相剋的縮圖帶來大地之死

山豬（拿各神）被槍彈擊中，體內懷抱著金氣卻不願從容接受死亡的命運。祂逃

出鹿神的森林，逃著逃著變成了塔塔力神。這是木氣（有機物）遭到金氣（人工物）

入侵的過程。

以常識的認知來說，生物被槍擊中，倒地死亡後，屍體會歸於塵土。但是從五行

的認知而言，被金氣所侵的生物體是不容許成為屍體（土氣）的。體內有人工異物

（金氣）的有機生物，是不能歸還於塵土的污染物質。

山豬變成塔塔力神（金氣），所有接觸到這一「活死物」的生物（木氣）全都要被

祂所剋。因而凡是祂行經之處，全部的有機物都會喪失性命。

鹿神（土氣）足跡所過，植物會從土壤中抽芽，急速成長而後凋蔽；塔塔力神

（金氣）所過，全部的有機物都會失去性命。鹿神也司掌死亡，不過祂的這項力量只及

於土氣與木氣之間的關係。說不定鹿神是藉著催化有機物（木氣）快速成長，而促使

其老化，乃至迫其死亡。

但是塔塔力神帶來死亡之際，把金氣像是釘楔子一般釘入了土氣與木氣的關係之

間，因而截斷了大地與生物間的關係，也斷絕了有機物的生命。

然而，看似萬能的鹿神，在變身成為螢光巨人的過程中，一旦被槍彈擊中頭部，

就成為最巨大而罪惡的「塔塔力神」。也就是說，代表森林秩序，本身就是生態系的鹿

神軀體，原本是由頭部在操控。這個頭部遭槍彈摧毀，造成生態系失去恆定性，也喪

失了免疫力，遭到金屬帶來的所有罪惡入侵，開始發生浩劫。

不過，這件事的意義尚不只是頭部被摧折而已，還有人類經手的人工物（金屬）截

斷了大地與有機物交流的意義。人為的活動超乎了大地所具有的自淨能力，使得生態

系陷入無法復原的惡性循環，這也是「鹿神→塔塔力神」的流變所要揭示的意義。

這裡展現了宮崎式的五行思想，亦即，「從火氣生出的金氣不只是刑剋木氣，對

土氣也會造成重大影響」。

而石火箭就形同一項顯現了相剋縮圖的兵器。如果說身體是木，推進力是火，砲

彈是金，那麼石火箭就是濃縮了火→金→木這一相剋流程的兵器，因此它能夠毀滅土

（象徵大地的鹿神）。

7 之所以讓「物氣」油生的原因

土地裡有「神祇」棲息，動畫裡有「真情」醞釀，這豈不是十分相似的型態嗎？

兩者所蘊含的，都是只能意會，而眼不可見的內容。誠如不是風景美麗，「神祇」就必定棲息其間；同樣的，不是描繪精緻，賽璐珞片就必定醞釀得出「真情」。

據說是模仿屋久島的大自然景觀而繪製的「鹿神森林」，有高山，也有豐沛的水泉，巨木群屹立在青苔滿佈的地面。即使白晝仍然黑幽的太古森林，住著人們稱之為木靈的小精靈。無數的木靈顯示了這是能供「神祇」棲息的空間。

讓鹿神、塔塔力神、木靈等眼不可見的「神祇」搬上螢幕，從寫實觀點來看毋寧說是一種「逃避」。因為原本只能從氣氛去意會的「物氣」，現在卻用描繪可見的「物」來顯現牠們的存在。如果有人說它「反正是娛樂，反正是動畫，所以允許具象化」，我們也只能認了。

也正因為如此，宮崎應用五行思想，營造了一個「神祇」登場都不讓人覺得怪異的舞台。用紅色的鳥居和狐狸迎接大地的精靈龍貓，以「火之七日」喚起大地的精靈

王蟲，也都是如此。宮崎是借用五行思想給予寫實性薄弱的虛幻存在的理由，結果讓原本荒誕不經的角色有了真實感，為娛樂的宮崎動畫帶來了「真情」。

藉由將《魔法公主》登場的「神祇」或人，分別歸在木、火、土、金、水各元素，或至少納入五行循環裡，就能營造出角色的真實感。主人公阿席達卡本來是即將被這一法則的洪流所沖沒的人，但是他力抗這道洪流，苦尋「答案」，才展開了《魔法公主》的故事。

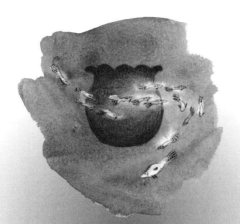

第四章

《魔法公主》和宮澤賢治

1 從《土神與狐狸》讀到了什麼？

前一章，我們針對五行思想與宮崎動畫的密切關係做了說明。

然而，宮崎是從哪裡得到了把五行思想放進作品的靈感呢？我們最早可以追溯到

他在一九八四年公開放映的作品《風之谷》。上一章也說到〈火〉喚來大地精靈的王

蟲，還有「穿著青色衣裳，降臨在金色原野……」等五行思想的內容表現。

而在《風之谷》的前作《魯邦三世‧卡里奧斯特羅城》，我們完全嗅不到這樣的氣

息。宮崎描寫的西洋風景與文物底下，儘管還鋪陳著更古早的歷史，不過其中並沒有

讓人感受到舊日的東方思想。宮崎駿應該是在後來由自己創作的漫畫原作《風之谷》

當中，首次嘗試將五行思想帶入故事。

關於這一點，有位詩人比宮崎先行了八十年，以五行思想為背景寫了一篇小說。

如果說這人正是宮崎最尊崇的人，那麼其中牽涉著因果關係也就不足為奇了。

一九九六年發行的《最新 宮澤賢治講義》（小森陽一／朝日選書出版），以至今

全然未曾被提出的角度，剖析宮澤賢治的童話，呈現出其中鮮活的剖面。

宮崎駿
的動漫密碼

082

該書擷取的幾則童話（小森氏不以童話，而以小說稱之）中，包含了一篇標題叫做《土神與狐狸》的短篇。在宮澤為數豐富的童話創作中，它很難說是主要的代表作。然而，閱讀這篇《土神與狐狸》的分析，可以知道看似單純明瞭的童話裡，其實還隱藏著「內情」。我們在宮崎動畫的娛樂當中，不也見到同樣的現象嗎？

《土神與狐狸》的主要人物，從故事標題可知，就是「土神」與「狐狸」，然後是原野上唯一的一棵「樺樹」。擬人化的土神與狐狸，在故事裡扮演男性的角色，他倆都向扮演女性角色的樺樹示好。

狐狸向樺樹吹噓，說自己住在一間書房兼研究室，裡頭「那個角落放著顯微鏡，這個角落是英國時鐘，大理石的凱撒像倒了下來」，要不然就說牠有一支從英國訂的天文望遠鏡。對無法自由活動的樺樹來說，她當然無從求證狐狸說話的真假。情敵土神聽到狐狸與樺樹的對話，受到自卑感的折磨。「虧我還是神明……」他的身體因為心痛的煎熬而扭曲，而這樣的姿態給人土神是「落魄神祇」的強烈印象。

故事的最後，土神終於因為細故而爆發，氣勢洶洶如火車一般追趕狐狸。狐狸想

逃回「光禿山丘」裡的老巢，結果被土神逮著，「土神從後面飛也似的逼近，狐狸一回神，身體已經被扭住，牠努嘴似笑般的臉從土神的手中軟綿綿的垂下來」。故事就這樣匆匆迎接悲慘的結局。

土神的裝束骯髒，小森氏認為這代表明治近代化以後留下來的底層人物身影。相較於講西洋化、近代化生活的狐狸，土神的形象尤其叫人印象深刻。

樺木對狐狸心生好感，而難以接受土神，或者應該說是害怕土神。之所以如此，不單只是因為她嫌惡土神的外表或態度而已，她對土神敬而遠之是有不得不然的過去，這就成為故事最大的重點。對此，《最新 宮澤賢治講義》有如下解釋。

土神還有幾個更重要的特徵。故事裡，他頭一次在讀者面前實際現身，也就是祂來到樺木跟前與她相見的時候，土神「沐浴在朝陽的金光下，彷彿全身鍍著熔化的銅汁」。還有他的住處是「像個小型賽馬場大小」的「陰冷濕地」，被描寫成「地上都是水氣，到處冒出紅色的鐵鏽，溼答答的環境氣味難聞」。

詩人古川雁對此做了這樣的分析。

084

2　達達拉城的創世神話

從實際看來，這是開採山鐵砂後的遺跡。鐵砂和水先是一同流入竹製導管，經過鐵砂選別，然後進入用粒子細微的黏土築成的煉鐵爐。這項作業需要大量的柴薪，這就是為什麼原野上有著不見半棵樹影的「光禿山丘」。無數的樺木祖先們為此遭到砍伐、焚燒。樺樹一聽到土神的聲音常常會臉色大變、身體顫抖，我們可以將它視為是過去歷史遺留在潛意識裡的恐懼。（《最新　宮澤賢治講義》小森陽一／朝日選書出版）

這樣的童話故事背景，豈不就是《魔法公主》裡的達達拉城嗎？為了收集火力而掠奪森林，讓達達拉城四周全都變成童山濯濯，曝露出紅色的地表。《魔法公主》的達達拉城其實便是把山林變成「光禿山丘」的裝置。

小森氏在《土神與狐狸》的背景當中，見到宮崎動畫也採用的五行思想（陰陽

道）。

這麼一來，《土神與狐狸》裡的土神和樺樹的關係，明顯可見是以陰陽道為框架。木與土是相剋的，所以土神和樺木的關係自然沒有發展的可能。原本應該刑剋土神的樺樹，面對土神卻不由得害怕，這是因為祭祀土神的人類巧妙利用相生關係以鐵砂製鐵，將樹木砍伐殆盡。以鐵砂製鐵的技術，必須把將土裡挖掘出的鐵砂（金）經過水洗選別，然後從木獲得火力，方能燒製成鐵，再進一步創造出鑄物等鐵製品。

（《最新 宮澤賢治講義》小森陽一／朝日選書出版）

人工物與自然物的相剋是宮崎動畫始終存在的主題。所以在集宮崎動畫之大成的《魔法公主》裡，它成為特別重要的主題，宮崎分別設定了「達達拉城」與「鹿神森林」兩個場所象徵兩者。這兩個場所之間的關係，可以比照小森氏分析《土神與狐狸》的論法看出端倪。

賢治童話《土神與狐狸》的世界是後設的世界。因產鐵而遭到破壞的環境未能復

元，形單影隻的樺木是暗示這裡曾經有過森林存在的唯一表徵。

過去的土神被人們奉祀為產鐵之神，容許環境破壞。對人類而言，土神失去崇拜者，只能一個罪符。之後，隨著鐵資源的枯竭，人跡也跟著迅速消失。土神失去崇拜者，只能一個人天天百無聊賴的在溼地徘徊。

宮崎從童話《土神與狐狸》的舞台誕生過程，看見了殘酷世界誕生過程的幻象，並將它重現於《魔法公主》。遭到屠殺的「以鹿神為中心的大自然」，和「達達拉城人民所祭祀的神祇」，就是這一關係的呈現。那麼，達達拉城的人民祭祀的神祇究竟是何方神聖呢？

3 土神、金屋子神的變身

對今天的我們來說，鑪（腳踩的大風箱）是個陌生的名詞。但是在過去的日本，一說到鐵資源，無疑就是鐵砂，熔化鐵砂的地方就有鑪，以鑪為主的各項煉鐵設備成

為山裡的標準設備。冶金工即所謂的鑪師。鑪師信奉的神，也就是鑪師的守護神，名為「金屋子神」，鑪場必定要設有祂的廟。（《陰陽五行と日本の民俗》吉野裕子／人

文書院出版）

金屋子神是女神，祂討厭女人，極端忌諱女性的月事和生產的不潔。但是祂卻非常喜愛死屍。鐵是來自土砂裡的大量金氣，對於生產鐵的鑪師而言，根據「土生金」的相生道理，代表土氣的死屍乃是預告產鐵的強力咒物。

但是宮崎無視於「鑪」這一漢字所代表的原則。他設定了一個以女性為勞動力的男女平權場所達達拉城（以片假名標記）。不只如此，他還將故事背景設定在室町時代，描寫的是一個保護痲瘋病患、不歧視弱勢的社會。宮崎將這些近代社會的特徵，不，應該說是日本國在二次世界大戰後才好不容易形成的社會，放在以中世紀為舞台的作品裡。

在達達拉城實行的這些近代化社會系統，是由女性領導人黑帽大人所決定。這讓她成為一個生在中世紀的現代人。如果要追究《魔法公主》的時代考證，這顯然就是

錯誤的設定。

然而，乍看分明是現代人的黑帽大人，本質上其實是鑪師們所信奉的「金屋子神」的變身。這又怎麼說呢？

看似具備現代民主精神的黑帽大人，絕不是個博愛主義者。舉例來說，養牛工人甲六等遭山犬襲擊掉落谷底，黑帽大人可以見死不救；還有，她以達達拉的同伴為誘餌，誘騙山豬群集，然後向所有的人投擲火藥。她凝視沖天火光，窺看屍橫遍地的山谷時，顯然就是金屋子神的本尊。

黑帽大人若真是主司產鐵的神，那麼她會對火著迷也就理所當然了。又從她冷血凝視同伴死亡的態度來看，宮崎對這位酷好死屍的女神，也就是金屋子神的黑暗面，描寫得真是恰如其分。

更進一步說，只剩下女眾留守的達達拉城即使遭到淺野軍襲擊，黑帽大人仍然堅持完成屠殺鹿神的任務。這樣的黑帽大人憑藉的也唯有土神的力量了。

把達達拉城周圍的樹木砍光還不能滿足她，她還要消滅棲息在森林裡的動物，甚而屠殺代表整座森林的鹿神。黑帽大人沸騰的激情任誰都無法阻擋。沒錯，把狐狸追

得團團轉，然後在狐狸的巢穴前將牠勒死的土神，和黑帽大人是一個樣子。

螢幕上儘管並未出現人們對金屋子神的信仰，但是祂化身為達達拉城的領袖登上舞台。過去毀滅樺木祖先的土神在黑帽大人身上復生，這回也要殺光森林裡的生物。

在黑帽大人之前，曾經有好幾個人經營達達拉城都終告失敗，為什麼只有她會成功呢？這不是因為她具備了現代化的經營手腕，而是因為故事一開始就將她設定為產鐵的神。要讓達達拉城經營成功，再沒有比她更合適的人選了。

4 為什麼將黑帽大人描寫成一位美女呢？

網野：（前略）黑帽大人的外型，似乎是以中世紀的藝妓或青樓女子為範本。宮崎先生也是這麼說的。

山神應該是女性沒錯吧！金屋子女神也是女性沒錯吧！但是山神的姿色應該不會太動人才對。

宮田：守護達達拉城或是保護鍛冶、礦山等山民的山神，一般都是女性的神祇。

而黑帽大人就被描寫成一位美女。（《歷史の中で語られてこなかったこと》網野善彥・宮田登／洋泉社新書出版）

前面說到，達達拉城的設定是時代考證上的錯誤，而這樣的錯誤當然是宮崎刻意造成的。他把現代的樣貌羅織在故事裡，讓故事和我們的時代問題產生一體感，未嘗不是他所營造的旨趣。

然而，歷史的事實之所以與達達拉城有差異，全都是因為達達拉的經營者黑帽大人而起。前面說明她具有土神、金屋子神的本質，而達達拉城和這些神祇全然無緣的現代化型態，到底是從哪裡冒出來的呢？

這裡要再次請出克爾特。克爾特神話中有一位名為布麗姬特（Bridget）的女神。

這位廣為歐洲人所熟悉的女神同時具備知性與技術能力，她不只是主司鍛冶和火的女神，也是醫術（療癒疾病）的女神，又是詩與知識、教養的女神。

宮崎或許是從司火的鍛冶女神這一共同點開始產生的聯想。所以黑帽大人已不只

是土神或金屋子神，宮崎還把克爾特的女神形象也加進去，這也是他再次發揮其最擅長的雙重角色塑造。也就是西方的角色裡面有東方的性格，東方的性格裡面又有西方的人物。

有了這樣的大前提以後，我們對達達拉城的印象也會隨之不變。在達達拉，製鐵所需的火力清一色是由女眾踩踏巨大的風箱供應。而且這是一項一旦啟動，就必須晝夜持續不可間斷的嚴酷作業，所以女眾們個個裸露肌膚，死命的踩踏風箱。

然而，「黑帽大人」等於「女神布麗姬特」這樣的雙重形象，讓達達拉城的女眾們變身為德魯伊的女祭司或愛爾蘭修女；而達達拉城的建築物也跟著變化為克爾特的神殿或基督教的聖堂。

（前略）布麗姬特的信仰也超越了基督教化的力量，繼續存在於愛爾蘭。島的守護聖人是吉爾德亞大修道院的創設人聖女布麗姬特（西元四五三年至五二三年），她成為與自己同名的女神後繼者似乎是順理成章的事。她的紀念日在二月一日。當年，吉爾德亞大修道院完全仿照德魯伊教的女祭司時代，在修道院點燃聖火，由十九名修女

日夜守護，以保聖火不熄滅。這一「聖布麗姬特之火」一直燃燒到一二二〇年，七個

世紀以來長明不滅。（《ケルト神話の世界》ヤン・ブレキリアン／田中仁彥・山邑久

仁子譯／中央公論社出版）

這把火被圈在樹枝編成的圓環裡，男性不得進入。偶爾有輕率的人想以身試法，

這些人必遭神明懲罰。

只有女性可以為這把火送風，她們不用嘴吹氣，只用風箱或扇子。（《アイルラン

ド地誌》ギラルドウス・カンブレンシス／有光秀行譯／青土社出版）

「聖布麗姬特之火」是由十九名修女加上布麗姬特本人共二十名女性共同守護。

如果觀眾仔細看《魔法公主》的畫面，就會發現守在達達拉城火光邊的女性風箱踩踏

手共有兩組，一組都是十人。一組的十個人踩踏風箱的時候，另一組的十個人就在旁

邊聚精會神的盯著。也就是說，這是由二十個人輪番交替進行的工作。這個數字明顯

是有意設定的。

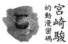

宮崎讓達達拉城的女眾們所凝視的製鐵之火，與布麗姬特的神聖之火重合，於是裸露肌膚的女眾就成了虔誠的修女，而黑帽大人也成為克爾特的女神。

如果黑帽大人真是布麗姬特，我們就可以明白宮崎之所以讓那樣的中世紀時代出現保護痲瘋病患的近代思想，理由何在。片中的病患說黑帽大人「不害怕我們的病，為我們洗淨腐肉、包紮傷口」，她為病患獻身的理由，在於女神布麗姬特屬性之一的醫術之神化身為黑帽大人，是祂在為病患療傷。

此外，讓痲瘋病患們開發、製造石火箭，這也是黑帽大人內在的布麗姬特所為。

如果說黑帽大人內在的屬性是鍛冶之神和技術之神，那麼她會指示下屬從事當時尖端技術的石火箭開發，就是理所當然的事了。

布麗姬特同時也是詩與教養的女神，所以宮崎讓黑帽大人擁有中世藝妓和青樓女子的風姿。我們不需抬出祇王或靜御前這樣的例子來佐證，因為過去的藝妓本就是教養之人。原來應該是醜如金屋子神的黑帽大人被塑造成美女，都是因為宮崎讓她具有克爾特女神的內在，外表則加以藝妓的包裝。

5 在《魔法公主》臻至極致的思想

如果我說「宮崎駿的思想在《魔法公主》臻至極致」，相信很多人都會感到意外。

的確，宮崎動畫最賣座的《神隱少女》，或預定在二〇〇四年秋天公開上映的《霍爾的移動城堡》，在娛樂的評價上或許都比《魔法公主》更勝一籌。也有人說，宮崎電視動畫系列《未來少年科南》才是其動畫的真髓。

姑且不論這些！本書用了將近一半的篇幅來說明《魔法公主》的相關內容，是有理由的。理由就在於《魔法公主》裡所沉澱的宮崎思想，無論質或量都是最精而多的。

《魔法公主》裡的思想，有歷史觀，也有五行思想，貫穿各領域的智慧渾然一體；這些智慧互相結合又彼此呼應，交織出娛樂裡的「真情」。

這正是宮崎理想中的娛樂，《魔法公主》可說是彰顯出了宮崎的領悟。正因為如此，所以宮崎才宣佈以本片為退隱之作。

然而，本片自公開放映以來，就一直被評為難以理解。若單純就娛樂層面來看，

總覺得它遭受到冷淡對待。而試圖從《魔法公主》裡面找出更深刻意涵的人，又抱怨

宮崎在影片裡的說明不足。

還有許多評論認為本片的故事人物角色性薄弱，缺乏個人描寫，讓觀眾無法移情。但是這樣的批評未嘗不是證明了我們受近代思想的同化太深。我們的大腦越是無法想像人類可以沒有「近代化自我」，就表示我們西化得越深。

狼少女小桑、繩文時代的阿席達卡，不可能抱著近代化的自我意識行動。如果他們這麼做，那《魔法公主》就淪為只是把現代的戲劇和環境問題帶到室町時代的尋常愛情故事而已了（而且還是柏拉圖式戀愛）。

如果你期待看到近代化劇作藝術下的激情人類形象，那麼《魔法公主》或許讓人感到不足。但是宮崎必須這麼做不可。角色人物的思考如果輕易為我們所理解，那麼這部作品就算是失敗了。

宮崎在創作《魔法公主》之際，或許就是以完成一卷繪卷般的電影為目標。

宮崎將《魔法公主》的舞台設定在（看起來彷彿是）室町時代，是因為我們無從

感受鎌倉時代以前的日本人。所以宮崎把故事的時間背景選在可以見到近世萌芽的室町後期，也就是中世紀的尾聲，而其人的「心性」總算能被我們所理解的時代。

那麼，當時的人的「心性」是什麼呢？

在古早的日本，大自然和人類並非兩元對立。花鳥風月都不是和人類本身分離的客體，而被視為人體內的存在。從《古事記》時代到近世，人對於存在自然界的一切都懷抱親愛之心，並且將萬物都加以擬人化，因而更能夠懷抱真心去歌頌自然。

接受現代化教育的我們是不能理解這種感覺的。折口信夫在《死者の書》裡所描寫的古代人心性，恐怕已經是任何人都無法再重現的失去的世界。所以宮崎才要把時間背景設定在中世與近世交接的室町時代，描寫兩者的相生相剋。

6 採用五行思想的理由

人們很輕易的便將「自然」這個字眼掛在嘴上。然而，進入明治時期以後，從

nature 翻譯過來的「自然」，和以前的日本所說的「自然」，意義其實天差地遠。差別就在於，成為人所眺望、觀察對象的「自然」，和人也包含在其中的「自然」，兩者的「自然與人類的距離」是完全不同的。

發達於西方的科學，把自然視為客體，將自然置於人體之外。一旦採取這樣的前提，當然就會讓主體與客體之間，也就是人類與自然之間產生隔閡。

人類原本一直認為自己也屬於大自然的一部分，有朝一日發現大自然在自己的層級之下，於是把大自然從自己的身體分割出去，從此動了可以隨自己高興加以利用的念頭。堪稱是科學鬼才的產業，自從萌發的那一刻就和自然之間產生對立關係，難道不是因為近代人類高高在上的「自然觀」就這樣原原本本遺傳給它的緣故嗎？

但是，只要我們還過著現代生活，就不可能和產業文明斷絕關係。而且原本就和大自然分離存在的產業，即使破壞了大自然也不覺痛癢。就像黑帽大人經營達達拉城一樣。

只要我們繼續依賴科學在背後支持的產業，人類和自然的距離只會越來越遠，對自然越來越感到陌生。

相對於此，五行思想認為各元素都不是孤立存在的，它展現的是一個相互需求的

自然觀。這一法則在木、火、土、金、水這些自然元素之間架起密密麻麻的網絡，人

類並非自外於這一循環的存在，它是以「人類和自然之間沒有距離」為前提。將擁有

無限多變的大自然，還原成為只剩五大要素的五行思想，或許會被一些人視為不科學

而一腳踢開。然而，若想要拉近我們和自然的距離，在自然的懷抱中長居，那麼五行

的世界觀是有效可行的觀念。

　　或許正是出於這樣的想法，所以宮崎才在自己的作品中大量使用五行思想吧！

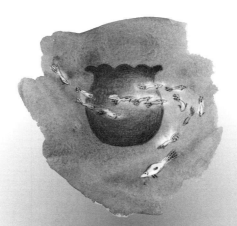

第五章

投影在鹿神身上的諸神祇

1 從大地中心孕育的幻獸

宮崎動畫最主要的中心主題，是人與自然的關係。《風之谷》提示了「腐海森林」與「人類」之間的對決。自《風之谷》以後的作品，宮崎仍然持續描寫人與自然的關係，不過其中型態最明確的，當屬《魔法公主》。

在《魔法公主》裡，人類與自然的對決具象化成為「達達拉城」與「鹿神森林」兩個陣營的中心人物，分別是達達拉城的黑帽大人與鹿神森林的鹿神。

事實上，《魔法公主》的主角既不是繩文時代人類阿席達卡，也不是狼少女小桑，而是被當成配角的黑帽大人與鹿神。如果將所有在故事中登場的人或動物放在以黑帽大人與鹿神為兩端的線上來看。站在人類這一端的是黑帽大人，站在自然這一端的是鹿神，其他角色都在兩者連成的線上佔據某個點。我們可以將這條線視為「文明

自然」指標的座標軸。越往一端過去文明度越高，而越往相對另一端過去的自然度越高。座標軸的最末端，分別是黑帽大人與鹿神。

座標軸上，阿席達卡站在黑帽大人與鹿神的正中央，也就是十一○的位置。只有

他站在人類與森林的正中心，因為他不能偏袒任一邊，採取中立的態度讓他強而有力。這和站在人類文明與腐海森林之間，阻止兩者衝突的娜烏西卡，是完全相同的立場。

佔據座標軸兩個極端對立位置的黑帽大人，為什麼執拗的堅持殺掉鹿神呢？從故事表面來看，這是因為她和疙瘩和尚之間訂有秘密協定，所以必須取鹿神的首級。天朝大人（天皇）經由人稱師匠團的高僧們，授命疙瘩和尚去取「可治一切疾病」的鹿神首級。

黑帽大人拿鹿神的首級交換最新的石火箭技術，想要促進山裡的開發，結果讓文明成了科學的走狗，助紂為虐破壞環境。

然而，正如同前一章所說明的。黑帽大人是宮澤賢治的「土神」、民俗學的「金屋子神」和克爾特的「布麗姬特女神」三者的集於一身，宛如是個「憑巫」的角色。她一心一意要取鹿神的性命不需要理由，因為宮崎駿設定黑帽大人這個角色的同時，宿命就已經形成了。

那麼，和黑帽大人站在兩極的位置、成為被追殺對象的鹿神，又是何許人物呢？

象徵大地的鹿神，在森林誕生的同時，本身也隨之在人世間實體化。因為鹿神即森林。白天的鹿神有著鹿或是麋鹿的身體，和一張像人類般的平板臉孔，頭上還有一對形似樹木的犄角，完全是一頭混合形的幻獸。入夜以後，祂變成一個巨大、半透明的螢光巨人，俯視著森林來回踱步。這樣一個神祕的神祇究竟是什麼樣的來歷呢？

如同前面的說明，《魔法公主》採用五行思想的意圖明顯可見。首先，讓我們基於這一古老的思想來想像鹿神的本尊。

前面曾經提到的《五行大義》這本書，把所有活動的生物都視為蟲類。根據這一說法，則《風之谷》的王蟲就不只是昆蟲的首領而已，牠或許也意味著是所有動物的領導者。五行思想把所有的蟲，也就是動物，分為五大種類。

有羽毛的三百六十種動物當中，鳳凰為其首。

體上披覆毛髮的三百六十種動物當中，麒麟為其首。

有甲殼的三百六十種動物當中，龜為其首。

有鱗的三百六十種動物當中，龍為其首。

身上什麼都沒有的三百六十種動物當中，人類為其首。

這裡所說的龜，並不只是一般的烏龜，而是高松塚古墳上描繪的、想像中的玄武（龜與蛇的三頭怪）。也就是說，除了人類以外，其餘四種動物之首全都是傳說中的動物。

在鹿神森林中，所有牽連鹿神的動物，包括山犬、山豬、鹿、猩猩等，全都是體上披覆毛髮的野獸。若是從外表來看，鹿神也算是體上披覆毛髮的「毛蟲」。

身為這些「毛蟲」之首的鹿神，豈不就是麒麟嗎？

我們所熟悉的麒麟，就是麒麟啤酒的註冊商標，它身體形似鹿，尾巴像牛尾，腳蹄宛如馬，擁有五色生輝的背鬃，圓形的頭上有一支肉包起來的角。麒麟總是單獨行動，神出鬼沒的祂一旦現身，就是喜事來臨的好兆頭。我們也可以將麒麟視為從大地中心翩然而至的獸。

麒麟的「麒」字，本意是「龐然大物」的意思，所謂麒麟就是「發出燐光的巨型

鹿」。鹿神第一次出現的時候，背上正是背著金碧輝煌的光芒。

鹿神和真正的麒麟（？）其實有著微妙的差異，宮崎利用其中幾個特徵設定了鹿神這個角色。

2 重合的神話和物語

然而，斷定「鹿神的本尊就是中國的幻獸麒麟」，背後的意義其實並不單純。就連黑帽大人這樣的人類，都至少是三個神話重合而成。把外型結合多種動物的鹿神視為一個單純的神話角色，就未免太小看祂了。鹿神的多重性不是已經暗示了祂集多個物語和神話於一身的事實了嗎？

鹿神其實就是森林和大地的特異點。唯有將森林與大地的樣貌凝縮在鹿神這一點上，方能讓人感受到祂是萬能的存在。這個特異點同時也是祂和各種神話、物語產生連結的關鍵點。

例如，《宇治拾遺物語》裡面就有〈五色鹿事〉這樣一則故事。故事的大意如下：

從前，在天竺的深山裡住著一頭五色鹿。某日，一名男子在山腳下的河裡溺水了，眼看他命在旦夕的時候，五色鹿救起男子。

男子對五色鹿堅持說他一定要回報救命之恩，五色鹿回答：「你只要不對任何人提起在山中遇我之事即可。我的身上有五種顏色。若遭人知，就要取我毛皮，則我將必死無疑。」

話說皇后在夢中見到五色鹿，因此要求大王給她這樣一頭鹿。大王於是宣旨，凡是捕獲五色鹿者，他要獎賞金銀財寶，外加一國的領地。這名被五色鹿救起的男子於是上奏大王，說他知道深山裡的五色鹿藏身之處，只要撥給他人手，他就能把鹿帶回來。

大王親自率領人馬入山，五色鹿自行在大王面前現身。牠跪在大王的御轎前，問說：「大王如何得知我所在之處呢？」大王於是指著被五色鹿救起的男子。五色鹿流淚說：「枉費我當時不顧自己的生命危險相救。」

大王於心不忍，在鹿的面前斬殺這名男子，並當場宣佈：「從今爾後，國內不許獵鹿。若有人敢違抗聖旨，哪怕是獵殺一頭鹿，當即死罪無赦。」

從此以後，天下太平，國土豐饒。

我們可以從這個故事，發現幾個被《魔法公主》採用的部分。

其一，是大王發佈命令要尋找深山裡特異的鹿。《魔法公主》是天朝聖上（天皇）宣旨，授命工匠們讓疙瘩和尚去取鹿神的首級，疙瘩和尚因而前去尋找鹿神的藏身處。螢光巨人對披著獸皮假扮野豬的獵人們失去警覺，暴露了自己變身為鹿神的藏身處，看得眾人目瞪口呆。這裡並沒有大王親自出馬，故事的構圖是由大王的代理人帶著獵人搜捕五色鹿（鹿神）。

其二，是男子在山麓的河中溺水，然後被五色鹿救起的部分。在《魔法公主》一片中，達達拉城的物資輸送隊伍，遭到山犬莫娜一族突襲，因而掉落到河裡的甲六等兩名養牛工人，被阿席達卡救起。這裡雖然沒有五色鹿，但是阿席達卡讓自己的坐騎紅鹿亞克路馱著傷者，一直把他們送到達達拉。

3 花輪和一的《護法童子》

然而，《宇治拾遺物語》的〈五色鹿〉對《魔法公主》的影響或許尚屬間接。

事實上，我認為以這則故事為題材的漫畫〈五色之鹿〉對《魔法公主》的影響更為直接。

漫畫〈五色之鹿〉的作者是花輪和一。最近因為導演崔洋一改拍成電影而聲名大噪的《刑務所中》，其漫畫原作的作者就是花輪和一。

花輪氏在《護法童子》章回漫畫中，畫了一集〈五色之鹿〉的故事。在雜誌上自

一九八三年連載到一九八六年的《護法童子》，疑似以平安時代為背景，運用豐富的想

其三，則是和〈五色鹿事〉當中人類被斬首的情節完全相反，《魔法公主》裡面是人類取走鹿神的首級。不過這或許正是為了強調故事和現實有別，故事裡的道理在現實世界未必說得通。

像力描繪當時繪民與貴族的生活。故事的男、女主角有著不可思議的相貌，長相讓人分不出究竟是童男、童女亦或是大人的他們四處遊歷諸國，《護法童子》描寫的就是他倆在路途上遭遇的各種靈異奇譚。

這兩人合體的時候，是替天行道的護法童子，能夠發揮拯救眾生的力量。不過，無論我在這裡如何努力說明，讀者或許也只當它是荒誕不經的漫畫罷了。

只是我個人以為，以日本國寶《信貴山緣起繪卷》裡的〈劍之護法〉為範本所描寫的《護法童子》，充滿了作者本人對佛教的理解和狂亂的精神壓力狀態下所呈現的繪畫力道，堪稱是將漫畫表現發揮到極致的大傑作。日本讓這樣的作品絕版，又怎能誇說是漫畫大國呢？

漫畫《護法童子》裡的〈五色之鹿〉故事，可說是花輪氏以宇治拾遺的故事為基礎，加以脫胎換骨變化成的作品。

故事內容大約是說，童女目睹了山中大熊攻擊五色小鹿，於是對童子說要「合體成為護法童子拯救小鹿」。但是被童子以「野獸自有野獸的法則」加以拒絕。童女一個人想盡辦法要趕走大熊的時候，失足滑落河裡，被身上閃耀著光芒的五色鹿媽媽所救

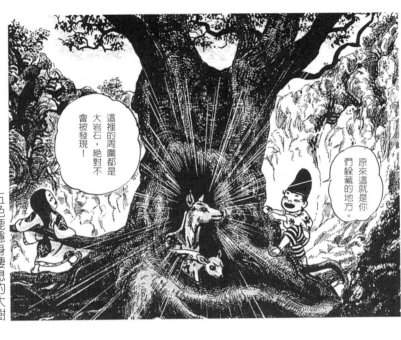

五色鹿隱身棲息的大樹

起。

　說好不對任何人吐露遇到五色鹿的童子，卻拿著五色鹿的鹿角回去。

　他在下山途中，遇見一個背上吸附著巨大吸血蛭的獵人。這名正在尋找五色鹿的獵人深信，他只要拿五色鹿的毛做成的毛筆抄寫經文，即能消「業」，背上的吸血蛭便會自行脫落。

　童子為獵人帶路，獵人偕同村裡的人往五色鹿的方向去。他們原本向五色鹿說好只取一把五色鹿的毛，但是看到五色鹿的獵人們一時利慾薰心，當場用槍擊斃五色鹿。獵人們歡天喜地的把鹿抬回村裡，豈知這其實

獵人的兒子背上吸附著吸血蛭

可惡的老傢伙，看我斬了你！

ビチ

ビチ

是童女用障眼法變的樹根。

我只用文字白描，讓作品的深度盡失。不過，《魔法公主》從漫畫〈五色之鹿〉汲取的並非故事，不用說，當然是它的畫了。現在就請讀者們看上一頁，這是〈五色之鹿〉裡的一張圖，畫的是童女救起的五色鹿回到自己棲息的地方。各位可以看到，這是一棵周圍被懸崖包圍的大樹。

《魔法公主》裡面也有相似的場景，那就是鹿神的棲息地「鹿神池」。「鹿神池」的四周同樣是斷崖環繞，和〈五色之鹿〉一樣的，我們可以從圓形的上空窺見裡面的臉孔。而在池子正中央的島上有一棵樹，那恐怕正是螢光巨人變身回鹿神的時候所棲息的樹木！

112

說相似倒是真的相似，但也無法就此斷言說它們不是偶然的巧合。不過請各位再看看上半欄的圖吧！

這是獵人的兒子悲歎自己和爸爸一樣，也因為「業」而被吸血蛭所糾纏的畫面。

這又如何呢？

《魔法公主》的故事進行到中場，有一段黑帽大人和狼少女小桑在達達拉城單打獨鬥的畫面。阿席達卡要介入中間調停的時候，無數黑色的蛇狀物從他的手腕冒出來，爭相張嘴蠕動。「這是盤據在體內的憎惡與妒恨的模樣。牠們是腐蝕肉體、召喚死亡的咀咒。」阿席達卡說明之後，注視著這些小黑蛇，你才發現牠們根本不是蛇，而是吸血蛭。

同樣都用吸血蛭做為「業」與「惡果」的具象化，這難道也只是偶然嗎？

4 螢光巨人與哥雅的《巨人》

同樣的，《護法童子》裡面還有一集〈鬼神之卷〉。

魔法童子來到一座山，山裡似乎發生了什麼事。這裡一片荒涼，原來是鬼神把住在山裡的神和精靈都抓來吃掉了。此刻鍋裡正煮著被抓來的木精。在鬼神邊的女性是谷川的精靈，祂被法術奪走了魂魄和肝，只能對鬼神的話言聽計從。

護法童子與鬼神之間展開了幾番激烈纏鬥，護法童子終於把劍刺入鬼神的頭。一旁一直自稱是谷川精靈的女人突然大變，祂張開血盆大口吞吃護法童子。這個女人其實是鬼神的母親，為了讓身為人類的兒子擁有超越神佛的神通能力，自己不惜假扮精靈欺瞞天庭。

被吞吃的護法童子在女人的肚子裡作亂，女人就在半空中爆炸，以前被她吞進肚裡的其他神祇和精靈紛紛回到已經荒涼的山裡，重回自己棲身的家。後一頁的圖描寫的就是這一幕。圖的中央有一個黑眼睛、形似人類的物體，那就是木精。

各位不覺得《魔法公主》裡的木靈，和這個「木精」頗為相似嗎？花輪氏的八百

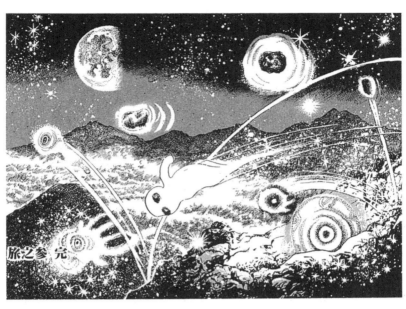

被解放的精靈紛紛回到自己棲身的家

萬神祇和精靈被鬼神（人類）吞吃的

構想，與宮崎認為人類文明與產業破

壞大自然而造成木靈這樣的「神祇」

消失的看法，可以視為同軌的思考。

電影《魔法公主》的最後，有一

幕是沐浴在朝陽金光下的螢光巨人化

為一陣暴風捲進森林，結果群山重染

新綠，已經斷絕生機的木靈又出現在

河岸邊。這和〈鬼神之卷〉的結尾豈

不是十分相似嗎？

諸如這樣相似的畫面，絕非偶

然。宮崎動畫當中存在著許多隱藏

畫。例如，《魔法公主》裡面就隱藏

著哥雅的名畫《巨人》。

躲在達達拉城的女眾們第一次看到失去頭顱的螢光巨人發狂的場景，不只是面山聳立的巨人在整體構圖上十分形似《巨人》，就連稜線的走向也非常相像。

《巨人》裡的人群和牛馬往左右奔逃，《魔法公主》則是淺野軍隊四處逃竄。而在《巨人》中，牛隻赤茶色的顯眼位置上，《魔法公主》安排的是大火燃燒。

宮崎之所以和哥雅結合，應是堀田善衛從中「牽線」。前面已經說過，堀田曾經住在西班牙幾年，他停留在西班牙其實是為了完成《哥雅》這本傳記。

崇拜堀田的宮崎不可能沒有讀過這一本書，這兩幅畫因而就很自然的連結在一起

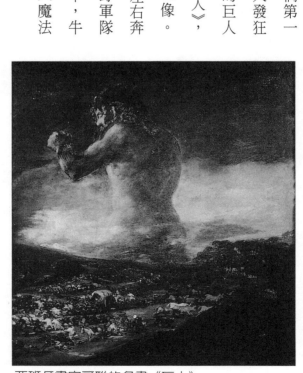

西班牙畫家哥雅的名畫《巨人》

5 與人造物的對比

話題再回到鹿的身上。宮澤賢治的童話〈鹿舞的起源〉可說是一則非常簡單的故事。它的內容簡單到如果讓小孩子來讀的話，只要如下的三言兩語就可以交代清楚：

「有個叫做嘉十的農民，在前往溫泉療養的途中，很偶然的聽見鹿群的對話，看見鹿群的動作，於是創作出岩手縣的民俗藝能鹿舞。」

嘉十把手上的橡實丸子留下來，想給鹿群吃。鹿群果然靠過來，問題是嘉十誤將布手巾忘在橡實丸子前，所以鹿群始終不敢真的靠近。一般人讀到這裡，會認為這是因為布手巾有人的氣味，讓鹿群不願接近。但是稍早前談到的《最新宮澤賢治講義》，

了。

這些看似相仿的畫面，都不是毫無意義的模仿而已。其中若沒有能激發思想上的某些共鳴之處，宮崎就不會讓它們出現在故事裡。

卻提出更進一步的解釋。

布手巾用的雖然是從大自然取得的棉線，但終究必須經由人類的編織技術才得以完成。由經線、緯線織成的人工布手巾，和純粹的「天然素材」鹿群，在此形成對比。

我們可以從〈鹿舞的起源〉這則小品，看到自然與人工的對比，在此發現只有經過人手才可能形成之人類獨有的意識，而這同時也是人之所以為人，而將自己與其他動物隔開的最重要原因。〈鹿舞的起源〉呈現的正是這一事實。

「鹿舞（shishi odoli）」的「shishi」，在日本一般是指人類為食肉之用而到山林裡捕獲的野獸。山豬叫做「inoshishi」，野鹿叫做「kaoshishi」，都是專指野生動物的意思。豬被家畜化之後叫做「豚（buta）」，家畜就是經過人工化的自然，這和「草穗」變化成為「粟」或「稗」的過程相同。這是稱為畜產的農業型態之一。（《最新　宮澤賢治講義》小森陽一／朝日選書出版）

無論如何，「鹿神」應該都是「shishi神」，而非「shika神」。宮崎從《鹿舞（shishi odoli）》這個故事標題，或許已經意識到這是非經人工化的自然物。

他選擇了象徵人工化之前的自然動物「kaoshishi」，而當他在賽璐璐片上將角色設定為半神半獸的形象時，便自然而然的稱之為「shishi神」。「shishi（鹿）神」這一名稱本身便已經有著對比人工的意義了。

太古時代原本屬於半神半獸的山犬和山豬，隨著時代進化而變得不解人語，體型也縮小，這是否暗示著山豬被人類家畜化的過程呢？

然而，嘉十突然動也不動的站在那裡。

那確實是鹿的蹤影。

至少有五到六頭鹿，牠們抽動著濕潤的鼻尖，安靜的走動。

嘉十小心翼翼的不去碰觸芒草，他墊起腳尖，靜悄悄的踏著青苔往鹿的方向走去。

這些鹿真的是向著剛才的橡實丸子靠過去。

（中略）

嘉十非常歡喜，靜靜的跪下來看。（〈鹿踊りのはじまり〉宮澤賢治）

阿席達卡背著負傷的甲六等人登上險峻山路，來到鹿神池畔歇一口氣，他可以強烈感到有什麼靠近。他跪在滿佈青苔的地上，從樹木的縫隙間悄悄睜大眼睛瞧，果然看到五、六頭鹿正在行走，最後，在燦爛奪目的金光中，他見到鹿神現身。

6 司掌生與死的克爾特神

《魔法公主》滿佈著眼不可見的、錯綜的「內情」，而鹿神的背景尤其複雜。正因為如此，祂完全不需要說隻字片語，只是在那裡就能夠賦予《魔法公主》整個故事「真情」。鹿神是如何辦到的呢？

這是因為鹿神如此的二次元角色，身上交錯著諸多的故事和神話。在平面的賽璐

120

璐片上所描繪的鹿神，私底下被賦予了歷史與文化的空間，這讓故事產生了四次元的厚度。

以下，我想要更進一步逼近鹿神的本質，在此同時，我們也將得知「真情」洋溢之宮崎動畫的本質何在。

本書在第二章第六節〈聖女貞德的面貌〉當中，曾引用《魔女の神》這本書。這實在是一本非常有意思的書。事實上，我們也可以在本書裡面找到幾則與鹿神相關的神話。

根據《魔女の神》的說法，舊石器時代以後，「有角神」在歐洲成為最受崇敬的信仰對象。在那個人類必須和動物保持直接關係的時代，也就是人類依賴狩獵和畜牧維持生命的時代，崇拜動物或是半神半獸或許是理所當然的行為。然而，進入農耕時代以後，人類與動物的關係變得淡薄，有角神的地位不再高高在上。

該書的結論認為，就在基督教勢力興起之後，有角神被視為惡魔，信奉有角神的人成了女巫。我不知道此說是否正確，重要的是這一本書為我們說明了鹿神所背負的歷史與文化意義。

《魔女の神》舉出克爾特的有角神克那諾斯（Kermunnos）為例。在丹麥 Gundestrup 的泥炭澤地所發現的銀製大釜上，刻著克那諾斯。祂被鹿、牛、狼、馬、獅子等動物所環繞，手上抓著羊頭的蛇，席地盤坐。這個姿勢形似是祂接觸大地，將汲取自大地的力量分與森林動物們。

克那諾斯雖然是「動物之王」，不，應該說正因為祂是「動物之王」，所以祂的視線高度與所有的生物並列。祂雖然是特異的存在，卻不驕傲自滿，斷言自己就是唯一的絕對存在。這是因為祂心知肚明，若沒有周遭這些生物接受祂的給予，祂自己便不存在。

我們從克那諾斯身上，看見了把生命分送給棲息在森林裡所有生物的神祇原型。鹿神雖然統有森林裡的所有動物，但是祂和高高在人類之上的絕對神明是明顯不同的。

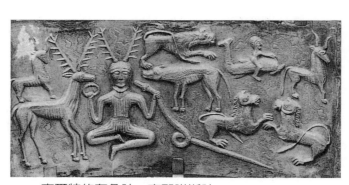

克爾特的有角神，克那諾斯神

122

7 體現破壞與再生的印度神

《魔女の神》一書也舉出印度原始文明的有角神為例。帕蘇帕提（Pashupati）是印度古文明都市摩亨左達羅（Moenjodaro）的有角神。帕蘇帕提這個名字本身的意義就是「動物之神」。大家只要看到這一顆從遺址當中發現的石印，當能一目瞭然。他就和克那諾斯一樣，都被圍繞在眾多動物當中，盤腿而坐。

印章裡的帕蘇帕提看似頭上長著牛角，不過在尼泊爾，身為人、獸之王和引導者的帕蘇帕提，其實是一頭長著黃金犄角的鹿。自雅利安民族入侵以後，帕蘇帕提被列

克那諾斯的頭上戴著兩支樹枝狀的犄角。如果說年年更新的犄角體現的是生與死的兩面，那不也同時否定了「永遠的生」與「永遠的死」嗎？

克那諾斯不只是「動物之王」，同時也被奉為支配冥界的神祇。展現在阿席達卡身上的鹿神，「具備了生與死的兩元」，莫不是從這一克那諾斯的雙面性導引而來。

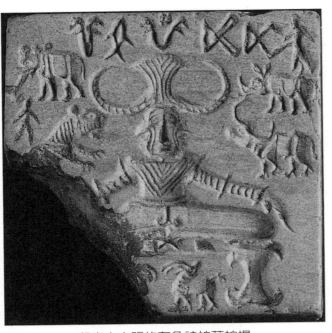

印度古文明的有角神帕蘇帕提

眾所周知的印度教主神濕婆神是破壞之神，不過祂也不全然只是破壞之神而已。

入濕婆神之列，成為濕婆神的化身之一，為人們所熟知。

濕婆的別稱之一——暴風之神魯特拉（Rudra），便能如實表現其性格。將季風加以神格化而成的魯特拉，想當然爾，因為其掀起暴風、豪雨毀損人命、田地、牲畜，而讓生靈蒙受巨大損失，叫人畏懼不已。

不過，魯特拉不只是行破壞而已。祂帶來的暴風一過，受災地的空氣澄淨，展現出清新氣象。被狂風暴雨淹沒的大地成為豐饒的田地，植物抽出

新綠。如何？同時存在破壞與再生輪迴的魯特拉是否讓你想起了動畫《魔法公主》的最高潮？

因為失去頭顱而發狂的螢光巨人在晨光中瞬間爆炸，祂的身體化為暴風飛渡過湖面，頃刻間，四周一片清澄，沒有多久，被達達拉城掠奪一空的禿山又草木欣欣，死去的木靈也重現生機。

鹿神既是有角神帕蘇帕提，當中又帶著濕婆神魯特拉的性格，也因此，鹿神所體現的不正是集破壞與再生於一體的特質嗎？

8 最古老文學中的鹿神

時代再往前推溯，美索不達米亞文明也有鹿神構成的鬼怪故事。留下文字記載的世界最古老文學《吉爾伽美什敘事詩》，說的正是這樣的故事。這也是《魔女の神》所舉出的例子。

宮崎駿的動漫密碼

過去曾真實存在的都市國家烏魯克，有一位名叫吉爾伽美什的國王。他和自己的

獸人朋友安吉多為了取得「香柏森林」的樹木，出發遠征。

原來，烏魯克周邊的樹林都已經被砍伐殆盡，想要滿足都市擴建所需的木材唯有

遠征外地。然而香柏森林裡的半神半獸芬巴巴隨時嚴陣以待，絕不讓森林的一草一木

受到傷害。也因此，誰都無法對森林下手，香柏森林才得以保有鬱鬱蒼蒼的繁茂。

吉爾伽美什和朋友安吉多以真面目直接挑戰芬巴巴。在激烈纏鬥下，芬巴巴的首

級終於落地，他們於是將芬巴巴的首級裝在金屬製的桶子裡。這一部分寫在《吉爾伽

美什敘事詩》（月本昭男翻譯／岩波書店）的〈第五書板〉。

　　　〔……內〕臟連同肺都去除。

　　　〔……他（／那個）〕跳起來。

　　　〔他把〕芬巴巴的頭〔抓起來〕塞進金屬桶裡。

　　　〔　　〕充滿了的東西掉進山裡。

　　　〔　　〕充滿了的東西掉進山裡。

126

《魔法公主》和它的共通點是否已經很明白了？「需求木材的文明」、「守護森林的半神半獸」、「首級落地」、「封入金屬桶的首級」等等，都是兩者的相似之處。

為什麼要用金屬桶呢？因為這是一場金屬文明以前的神祇芬巴巴，與吉爾伽美什等人類所屬之金屬文明的攻防戰爭。森林之神芬巴巴在新興的宗教之下已經不再是神，而淪落為鬼怪。把芬巴巴這種在金屬時代之前的「神祇」，封在金屬製的桶子裡，表現出金屬的優勢。

鹿神也是金屬時代以前的「神祇」，祂的首級被石火箭這種最具殺傷力的金屬射落在金屬製的桶子裡，莫非是取自《吉爾伽美什敘事詩》的靈感。

而語意不明的這句「充滿了（）的東西掉進山裡」，在《魔法公主》同樣再現。

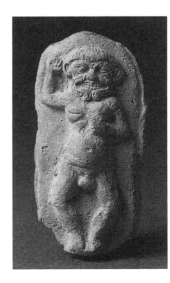

美索不達米亞的半神半獸芬巴巴

當螢光巨人開始發狂，不斷吸取身邊所有的森林生命而膨脹，在群山的上空一再擴張的時候，這個充滿天空的巨大軀體為了和被疙瘩和尚裝在金屬桶裡的鹿神首級合體，就好幾次滾落到山裡。

第六章

鹿神森林的眞相

1 超越神話的時空

我們在前一章介紹了諸多神話，特別是《魔女の神》書中所例舉的各種神話，紛紛交錯在鹿神這一個點上。這些神祇之中，莫非也存在著鹿神的本尊。

正當我們認為好不容易就要掌握到這一本尊真面目的瞬間，鹿神竟從眼前一溜煙的消失了，簡直就像是挪移到完全不同時空的「動物之王」。

「鹿神」，即「動物之王」，祂的足跡從日本（五色鹿）開始，一直延伸到中國（麒麟）、印度（帕蘇帕提）、中東（芬巴巴），乃至歐洲（克那諾斯）。從大陸東端橫越到西端的一連串泛靈論的「動物之王」，都存在鹿神的背後。如果將這些神祇按照時代一一排開，「動物之王」的系譜可以從中世往前追溯到古代、鐵器時代、青銅器時代。

如果說宮崎駿創造鹿神這一角色的背後，橫亙了數千年、數萬公里的神話時空，一點都不為過。

這麼說來，前面所舉出的諸多神話中，最古老的文明，即，美索不達米亞遺留下

130

來的《吉爾伽美什敘事詩》，不就是鹿神系譜的出發點嗎？首級被收在金屬桶內的香柏

森林怪物芬巴巴，不就是鹿神的最原始面貌嗎？

然而，與芬巴巴面貌重合的鹿神只留下謎樣的微笑便消聲匿跡。

一說完成於三千年前，又有說四千年前便已經存在的《吉爾伽美什敘事詩》，似乎

不能斷言就是「動物之王」鹿神的起源。也就是說，即使是在世界最早「使用文字溝

通」的《吉爾伽美什敘事詩》裡面，仍然不能找到鹿神的起源。

如果不藉由文字，那還能用什麼樣的型態來傳承這一「起源」呢？我們要如何才

能求得鹿神在文明以前的某時某地所形成的原始面貌呢？

2 沉睡在洞窟深處的鹿神源起之謎

我們為什麼無法從以語言或文字為基礎的「故事」中找到鹿神的原始風貌呢？這

都是因為一幅遺留在當今世上的洞窟壁畫。

我已經記不得是在歷史課還是美術課的課堂上讀過「阿爾塔米拉」和「拉斯科」

這些名字了，不過我還記得教科書上那些畫著黑色牛隻的壁畫。我當時完全不明白這

些看起來只能叫人覺得有如中學生筆觸笨拙的塗鴉，原來具有多麼偉大的價值。儘管

它給人的感受或許只是「好幾萬年前的畫」這般金氏世界紀錄上的意義。

夾著從歐洲大陸延伸過來的、隔絕了伊比利半島的庇里牛斯山脈，而集中在法國

中南部與西班牙北部的壁畫洞窟，統稱為佛朗克‧坎塔布利亞地方洞窟。這些蘊藏了

舊時器時代藝術的洞窟並不只有著名的「阿爾塔米拉」與「拉斯科」而已。事實上，

這裡還有為數眾多的遺跡。

而它們的發現，也並非久遠的過去歷史。像是進入一九九〇年代才被發現的考斯

特爾（Consquer）和蕭維（Chauvet）的洞穴壁畫，都是晚近的事情。

這些壁畫洞窟當中，有一個十分著名的「三兄弟洞窟」。它是一九一四年，在庇里

牛斯山臨法國山麓的阿里艾鳩（Ari ge）省，由貝格恩三兄弟所發現的洞窟壁畫，因

而稱為「三兄弟洞窟」。

在此可以見到所有當時棲息於南法的動物，包括長毛象、犀牛、野牛、野馬、熊、野生驢、馴鹿、貂、麝香牛等，還有白貓頭鷹、兔子、魚類等小動物也在其中。而射向動物的飛箭也到處可見。

（《洞窟の壁画》H・キューン／岡元藤則譯／旺史社）

洞窟裡的通道狹小，有時必須且行且爬才能通過，穿越遠比世界任何地方都更黑暗的數百公尺之後，才好不容易來到刻有壁畫的空地。在埋藏了各種動物身影的畫廊最深處，也就是洞窟的最盡頭，它就在那裡。沒有出路的洞窟盡頭，壁面大約四公尺高的地方，畫著原始的鹿神。

這是一幅被封閉在絕對黑暗中超過一萬年的壁畫，在這一萬多年當中沒有任何人見過它。畫中描繪的才是「動物之王」的起源，所謂「鹿神」的原始形貌。壁畫上的像，人稱「三兄弟的呪術師」。《魔女の神》對這一「呪術師」有以下說明。

目前已知最早期的神祇繪畫，是在法國阿里艾鳩省的三兄弟洞窟，作畫時間可以追溯到舊石器時代後期。這是一名穿披雄鹿皮、頭戴雄鹿犄角的男子畫像。

3 鹿神是「呪術師」

我在《魔女の神》發現這幅「呪術師」的畫時，腦海裡浮現出某個形象。「呪術

的祭祀儀式。

（《魔女の神》マーガレット・A・マレー／西村稔譯／人文書院）

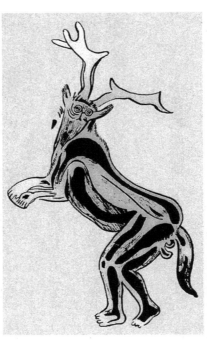

三兄弟的呪術師

……（中略）……

這名頭戴鹿角的男子，畫在洞窟的壁面上方，他的下方以及四周，畫著形形色色的動物，都是以舊石器時代的畫者所特有的出色畫風描繪而成。從所有圖像的位置關係來看，男子佔據在中心，顯然正在進行某種動物相關

師」與這一形象非常巧妙的重合為一。這一形象正是被黑帽大人所射殺那一瞬間的鹿神。

無視於人與動物之爭，對著月亮伸長頭頸，變身為螢光巨人的鹿神，從幾公尺的上空回眸。這一瞬間，黑帽大人從石火箭發射的彈丸命中鹿神的首級。鹿神睜大眼睛，不能相信眼前發生的事。

我的直覺告訴我，這一弒神的決定性瞬間，正是以「三兄弟的呪術師」為範本所描繪。

他們的造型無不是猶如奇美拉（譯注 Chimaira，希臘神話中的怪物，是個獅頭、羊身、蛇尾的女怪）這般的多種動物組合體，也都是頭戴犄角的有角神。而且他們全是動物群的中心、維護動物秩序的「動物之王」。不但如此，原本都應該從正側面描寫的頭部，卻硬生生的扭向觀眾，平板的臉孔個個瞪目而視，寫滿受驚嚇的表情。

唯一不同的是，「呪術師」在永遠的黑暗中持續瞪大眼睛，鹿神的首級卻被人類手上的金屬命中而落地。

4 被解放的太古動物

即使是現在，狩獵民族仍然留下視動物與「神祇」為一體的記憶。例如日本的愛奴民族（Utari）至今依然保留將小熊的靈送到神之國度的送熊（熊送り）儀式。更何況是有史以前，人類將動物視為「神祇」一點都不令我們感到意外。

法國思想家喬治‧巴岱耶（Georges Bataille）就主張，洞窟壁畫中描繪的舊石器時代動物是帶有神性的。巴岱耶認為壁畫裡的動物雖然多半是狩獵的目標，不過舊石器時代後期的人類並不只是單純將動物視為獵物而已。他們是抱持著畏怖之心接近這些動物的。

拉斯科的動物會讓人認為牠們具有神祇，或是王者的地位。即使進入歷史時代，仍可見太古的至高性（單憑自己即可完結一個目的者的屬性）是屬於王者所有，這裡便指出了王與神混同、神與獸無法區別的事實。（《ラスコーの壁画》Georges Bataille ／出口裕弘譯／二見書房）

136

這不由得讓人聯想起《魔法公主》裡的山犬莫娜、山豬乙事主，牠們也具備了可以和洞窟壁畫中的動物平起平坐的神格。牠們明顯比一般的動物碩大，甚至能說人話，以半神的地位受人敬畏，同時也是黑帽大人一干人類所要除之而後快的對象。

隔著時間與空間的兩者會如此相似是理所當然的。因為鹿神的原型如果是「三兄弟的呪術師」，那麼圍繞在鹿神身邊的莫娜和乙事主的原型，自然就是在洞窟內環繞著「呪術師」的壁畫動物了。

也就是說，《魔法公主》裡的半神半獸，是藉由宮崎駿之手從洞窟壁畫取下，而被解放於鹿神森林的舊石器時代動物。我們在舊石器時代的洞窟壁畫中，發現了宮崎駿不斷描繪的主題——隱藏於地底深處的真相。宮崎透過作品一再追問的「人與自然的關係」，其實早已結晶於洞窟壁畫上。

所以宮崎駿將舊石器時代的動物畫在賽璐璐片上，試圖將過去動物所帶有的神性搬到現代。結果螢光幕上的莫娜或乙事主不再只是動物而已，現代人都可以發現牠們宛若神而「目中無人」的態度。

我們之所以感覺到牠們「目中無人」的原因，恐怕是因為一心認定人類更在動物之上的近代自然觀，不能容忍太古舊時器時代人類與動物的關係。

宮崎駿於《風之谷》再現了中世紀人類與森林的關係。他把一個若說是大自然就不免太過詭異的「腐海森林」，引喻為中世紀或克爾特的森林，目的就是要重新找回那個時代的人與森林的關係。

同樣的，他讓我們在《魔法公主》裡，將中世紀的半神半獸當成是舊石器時代的動物。宮崎提醒了我們，從地質學上的年代分類而言，人類就在前一瞬間，還只是毫無建樹的卑微存在。

那是一個完全無法想像人與動物是截然兩種不同生物的時代，那也是一個人類無法自誇為大自然主人的時代。宮崎駿就是想要重現這樣的生活。他莫不是要喚醒我們這些劃分人類與自然、對大自然態度蠻橫自大的現代人，給我們幡然省悟的機會。

138

5 維繫人與森林生命的魔法師

《魔法公主》的片頭畫面，在重山交疊的背景下，秀出以下的字幕：

「從前，這個國度覆蓋著蒼鬱濃密的森林，自從太古以來，眾神就棲息在其間。」

沒有任何事前的認知就讀到這一段文字，再看到如此背景畫面，想必會給人留下鹿神或莫娜等是日本國土所特有之諸神後代的印象。

然而，誠如我一再說明的，宮崎駿念茲在茲的「太古」，是可以追溯到舊石器時代「動物之王」系譜的太古。做為娛樂片的《魔法公主》，乍看似乎是以中世紀日本為時空舞台，然而舞台上所演出的，卻不是特定地區、時代或史實的戲碼，而是一個可以放諸四海的、足堪稱為「動物之王」神話的全球性象徵劇。

這是一個合成的世界神話，它的構成要素是多個訴諸人與自然應有的相處之道的神話，而鹿神正是將它們牽繫在一起的結節點。

鹿神之所以能夠發揮這樣的功能，莫不是因為祂便是自然的化身。正因為其外形就是多種動物的混合體，才能夠勝任演出在各個神話中登場的「神祇」或動物。

鹿神也演出了螢光巨人這個人類的角色。人類在太古時代也是自然界的元素之一，所以鹿神也演出了同樣包含了「人」。

舊石器時代洞窟的最深處，司掌動物相關祭祀儀式的三兄弟的呪術師，大約相當於流傳到現代的魔法師。因而以呪術師為原型的鹿神和人稱魔法師的人類應該是有關聯的。

宮崎的動畫作品中，經常出現像娜烏西卡這般能夠和動物溝通的角色。連同可以看見妖怪的五月、小梅姐妹，還有和山犬母子一同生活的小桑，她們具備和異類溝通的能力這一點，可比為魔法師。

扮演人類與動物之間的媒介者，如果站在人類的立場就被稱為「魔法師」；而若是站在動物的立場，就被稱為「半神半獸」。也就是說，將人類與森林的生命牽繫在一起的扣結，若是偏向森林的一方則顯現為半人半獸，如果是偏向人類的一方則為魔法師。

魔法師與半神半獸之間原本並沒有太大的差別，之所以出現差異，都是因為生於現代的我們視野受偏限的緣故。對於在森林裡發現鹿神的蹤影卻一點也不懷疑祂的真

140

6 原始森林的迷宮

「動物之王」鹿神，也是和森林同生死的「森林之王」。形同是其家人的五色鹿棲息在天竺的深山裡，克魯諾斯盤坐在克爾特深幽的森林裡，芬巴巴則鎮守著香柏森林。

《風之谷》的王蟲是蟲（活動的生物）之王，也就是「動物之王」，更是腐海森林

實性的人類而言，魔法師與半神半獸的差別可說是毫無意義。從文明以前的人類來看，人也好，神也好，獸也好，本質上根本沒有差別。

差別的產生，很可能是自從人類將野生動物畜牧化開始，也或許是自從人類發明了無法弒殺的絕對神明之後才發生。人在自己、神祇和動物之間劃分了明確的界線，然後戰戰兢兢的嘗試跨越。人類或許連想像都沒有想像過自己從此再也無法回到過去了。

的守護者。

這裡的每一位「動物之王」都和森林的生命有著密切關係。為什麼在洞窟那般與光和生命無緣之境、一木不留且寸草不生的死亡世界，竟會是鹿神的起源呢？這可是一個或許比水深數千公尺的深海底都更加生命稀薄的地方。

鐘乳石洞裡並非沒有森林。這裡面有不需要日光的林木。那是大地（石灰岩）歷經數十萬年歲月的流水消融而孕育出鐘乳石和石筍的繁茂森林。

在這麼一個沒有活力的死亡森林中尋求原始的鹿神，是有相當理由的。在洞窟的「迷宮」裡，搜索鹿神這一有角神的行動本身就有其意義。

本書已經好幾次提到，進行大地的胎內巡禮是宮崎動畫的主人公們共通的行動。

主人公失落在羊腸小道上，循著路來到地底空間，在此受到療癒並獲得智慧。

魯邦三世掉落在卡里奧斯特羅城的地下空間，還有娜烏西卡領悟腐海森林真相的地底世界，《天空之城》的巴茲和希達徘徊在廢棄坑道，同樣是一場胎內巡禮。

宮崎動畫的地底之行，意味著溯經狹窄的產道，回歸大地的「子宮」。雖然有程度上的差別，不過那裡有著溫暖的事物和讓人收穫滿懷的邂逅等待著主人公的到來，給

予主人公們（多半是少年少女）大為成長的機會。象徵母親的大地胎內，舉行了將靈

魂正直的孩子導向正直大人的「成人式（成長的儀式）」。

談到地底行，或許會讓人聯想伊邪那岐的訪問黃泉國，或是奧菲斯的冥界之行。

但是我認為宮崎動畫的地底之行，和這些神話並沒有直接關係。因為下冥界尋找

愛妻的主題和宮崎動畫是沒有任何連結的。

那麼，為了追溯鹿神的起源，而向洞窟深處前進的行為又如何和宮崎作品發生關

連呢？

事實上，將洞窟之行與宮崎動畫連結在一起的，是一則希臘神話故事。

在洞窟尋找有角神鹿神的行動，描寫的正是一則前往「迷宮」深處尋找有角神，

而後斬除有角神的英雄神話。

克里特島的國王米諾斯下令戴德勒斯建造迷宮拉比林斯。被禁閉在迷宮最深處的

牛頭人身米諾托，每年都會貪婪吞吃從雅典送來獻祭的男女各七人。雅典王子特修斯

以自己為獻祭，伺機接近公牛神米諾托，成功完成殺神任務，並且以米諾斯國王的女

兒阿里亞涅所送的線球，平安的從迷宮中脫困。

米諾托也是《魔女の神》舉出的眾多有角神之一，在我看來，英雄特修斯斬除有

角神的故事應該也是構成《魔法公主》背景的眾多神話故事之一吧！

動畫幾乎都會有的地底行。該片始終都是在地面平面進行。許多宮崎的影迷都認為宮

崎的作品就屬《魔法公主》最異類。這或許是有原因的。

不採用在其他作品中大量使用的垂直活動，至始至終都做水平移動，這很可能無

法像其他作品那般給予觀眾所期待的大量淨化作用（Catharsis）。

就有如一座令人不知身在何處的迷宮。

《魔法公主》裡面少了宮崎動畫所特有之主角翱翔的畫面，同樣的，也不見宮崎

但是《魔法公主》用「迷宮行」取代了「地底行」。不需要深入地底的鹿神森林，

宮崎把鹿神森林這一座天然迷宮，當作是戴德勒斯建造的人工迷宮。棲息在森林

深處的有角神鹿神，則是被禁閉在迷宮深處的有角神米諾托。而若果真如此，那麼斬

除有角神的雅典王子特修斯的角色，當然非達達拉城的女主人黑帽大人莫屬了。

向來沒有人力介入的原始森林，對文明人而言，就等於是一座迷宮。和森林一同

生活的阿席達卡和小桑，把這裡當成是自家的庭院，可是對文明人疙瘩和尚或黑帽大

人來說，這裡卻是惡夢一般的巨大迷宮。這些文明人費盡心機搜索鹿神的棲息處，原

因無他，只因為原始森林對他們而言就是迷宮。

也就是說，我們以「迷宮」這一詞為媒介，可以將鹿神森林與三兄弟洞窟重合在

一起。

無論是洋溢過剩生命力的鹿神森林，還是被封閉在永劫黑暗中的壁畫洞窟，對人

類來說都是迷宮，而且它們的最深處都有頭戴犄角的「神祇」默默佇候著。

不光是鹿神森林裡的半神半獸是洞窟壁畫裡的動物，如果說鹿神森林這一座舞台

本身，就是舊石器藝術絢麗多彩的洞窟原封不動的重現於地面，應該一點都不誇張。

也就是說，宮崎駿將三兄弟洞窟從庇里牛斯山脈的岩盤上，原封不動的連根移植

過來，然後將它劈開，讓它在日本的風土上發展，結果長出一座鹿神的森林。

鐘乳石和石筍構成的死森林有了生氣，變身為蒼翠茂密的闊葉樹林。洞窟的迷宮

性質並未消失，因為樹林遮掩而讓白晝仍然如同暗夜的迷宮，照舊在地表上擴張。

畫在洞窟壁面上的野獸也獲得了生命。在鹿神森林這一神話空間裡面，牠們依舊

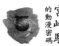

保有太古動物的神性，繼續徘徊在森林裡。

最後，是迷宮最深處的壁面所描繪、似獸似神又似人而難以區辨的形體出場了。

被稱為「呪術師」的這一形體即使在地上顯現，依舊不忘記自己是「動物之王」，祂知道自己能左右森林裡的所有生命。

有一天，人們指著祂，稱祂為鹿神。

7 殺神劇

如果將場景反轉過來，這一切依然為真。鹿神森林這次回到洞窟的深處。

我們深入地底，尋尋覓覓來到三兄弟洞窟的最深處，抬頭仰看畫在四公尺高的「呪術師」。他用不自然的姿勢往這裡回頭看，連周遭的壁畫動物他都不放在眼裡，目光只是盯著這裡瞧。

事先準備的照明發出滋滋聲響，光線在眼前越來越微弱。看來是油快要燒盡了。在這樣的地底深處，叫人無法設想沒有燈火的後果。火光做了最後的掙扎，片刻搖曳之後，世界落入完全的黑暗。

阿席達卡　　你救得了小桑嗎？

莫娜

不知從何處傳來聲音

鹿神！

黑帽子，別開槍！

黑帽子，妳的敵人另有其人！

阿席達卡，

莫娜

總感覺三兄弟洞窟的最深處和《魔法公主》的鹿神池是相通的。

莫娜（山犬）和乙事主（山豬）等半神半獸從牆面的動物壁畫裡一湧而出。就在

我們所在的位置身邊，黑帽大人和疙瘩和尚等隸屬文明的人類現身了。「三兄弟的呪術師」前一秒鐘還在，下一秒便換成鹿神的身影。

疙瘩和尚　　石火箭不管用！

黑帽大人　　要擊中祂的頭才行！

阿席達卡　　小桑，妳不能死！

疙瘩和尚　　什、什麼，鹿神在吸取生命呀！

　　糟了！祂要變身螢光巨人了！

故事迎向最高潮。站在人類面前的黑帽大人，回過頭看著我們說。

黑帽大人　　各位，看好了！我會讓你們看到殺神是怎麼一回事！鹿神也是執掌死亡之神。你們不要害怕而向後退卻了！

黑帽大人架起石火箭。

阿席達卡　住手！

黑帽大人！

鹿神一瞪眼，石火箭的木頭箭身冒出新芽，瞬間長成樹枝。黑帽大人拼命甩掉樹枝。

黑帽大人　可惡，你這妖怪！

石火箭終於噴出火，彈丸命中鹿神的頭頸。

疙瘩和尚　成了！快把首級匣拿來！

8 大地為之崩毀

黑帽大人在鹿神森林使用石火箭一擊，在貫穿鹿神頸子的剎那，也同時貫穿了所

有和鹿神重合的「動物之王」。不存在於自然界，經過人手而誕生的「金屬」貫穿了祂們的頸子。所有的「動物之王」無不瞪大眼睛，圓睜的雙目訴說自己遭遇了如何不可置信的事。

香柏森林守護神芬巴巴的頸子被金屬的彈丸貫穿。祂的首級落地，遭逢被收入金屬桶的命運。

身為濕婆神分身之一的帕蘇帕提（動物之王），頸子被金屬的彈丸貫穿。破壞與再生之神的屬性中，再生之神被殺，從此只剩下暴虐的破壞之神。

盤坐在克爾特森林裡的克魯諾斯，頸子被金屬的彈丸貫穿。如此深幽的歐洲森林也終於在不復畏懼和崇敬森林的人類出現之後，步上消隕的命運。

傳說在孔子出生時曾經出現的麒麟，頸子被金屬的彈丸貫穿。背上同時擁有五種顏色的鹿一死亡，意味著仁政終焉。

鹿神是所有森林生物中心的「動物之王」，沒有鹿神的恩澤就沒有森林，而沒有森

林，鹿神也不復存在。因為祂就是「森林的秩序」。

從某種意義上來說，只有人類不受這一森林秩序的約束，出走非洲大草原。而且事情的發生不是以數萬年為單位，事實上，事情或許早在數百萬年前，猿人離開東非密林出走非洲大草原的時候，便已經開始了。

猿人成了原人，其所具備的意識、技術、語言，將自己和人類以外的一切全都隔絕開來，也讓自己和人類以外的一切都變得陌生而隔閡。這既不是被害妄想，也不是其他。從森林秩序而言，人類顯然是多餘的，說得極端一點，或許根本是不需要的生物。

人類的業顯然已經有了裂痕。儘管說到自然與人類的關係，人類也是自然的一部分，但是人類和自然的父母之間已經有了決定性的裂痕。（《出發點1979—1996》宮崎駿・德間書店）

貫穿鹿神和無數「動物之王」首級的金屬，最後也貫穿了洞窟的壁面。洞窟壁面

從貫穿「三兄弟的咒術師」喉頭的彈痕處，展開放射狀的裂痕。應該是無限厚的岩盤，被放射向四面八方的裂痕分割得支裂破碎。

那是人類與自然之間的裂痕，同時也是從大地的母親胎內進行破壞的行為。

而大地的崩壞，意味著和宮崎動畫一向執著的「現實」牽繫，從此斷絕。

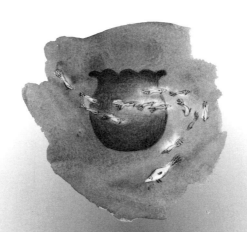

第七章

水的故事《神隱少女》

1 展現在現實崩壞之後的世界

在鹿神池邊，代表著人類的黑帽大人用石火箭發射的金屬貫穿了代表自然的鹿神首級。這一瞬間，堪稱宮崎動畫畢生主題的「自然與人類的相剋」發展到最極致；而既然都已經達到極致，那麼這一主題也該劃上休止符了！

宮崎駿在做好引退的心理準備之下所創作的《魔法公主》，正是他自然觀的集大成，而就在這一瞬間，一切都已盡在其中了。這同時也是對支撐宮崎動畫的「現實感」給予徹底的一擊，使其分崩離析。

在崩毀的現實之後展開的，除了應有盡有的幻想世界之外，再也別無其他了。在這以前的宮崎動畫裡，緊密羅織在事物與事物之間的意義和法則的網絡，如今煙消霧散，展現的是一個連一般認為的娛樂片所必須具備的最起碼常識，都可以顛覆的影像空間，在這個自由遼闊的世界裡，被認為是最基本的物理法則都可以被打破。

誕生在這個空間裡的世界，才會是《神隱少女》裡的異界。正因為如此，可以有專為神明開設的溫泉療養所，大地也可以在雨後變成汪洋。

《神隱少女》這部作品是宮崎超越他一貫專注的議題之後的再出發。我們業已無法看到自然與人類相剋這樣凜凜逼人的主題。

然而，即使在《神隱少女》，宮崎駿歷經長年養成的種種「思想」並未消聲匿跡。

一如往例，進入異界都必須經過產道一般的狹窄通路。千尋的爸爸迷路，在好奇心的驅使下進入的隧道就是如此。而油屋這棟建築物的地下有個類似智者的蜘蛛男，就是由菅原文太配音的釜爺。

宮崎擅長的影像和故事的雙重描寫，在本片依然保留。「神隱」的典故，會讓人聯想到導演彼得‧維爾（Peter Weir）的電影《Picnic at Hikingrock》（一九七五年澳洲電影），兩者之間似乎存在密切關聯。

這是根據一九○○年，發生在澳大利亞一座名叫 Hikingrock 岩山上的真實事件而改編的電影。事件起於一所女校的三名學生在山頂附近失蹤，後來連同一名前去尋人的女教師也消失無蹤，幾天之後，只有一名女學生在山上被人尋獲。

電影和真實事件的結局相同，就在無人知曉這些女性究竟在 Hikingrock 山中發生

宮崎駿
的動漫密碼

了什麼事的茫然中結束。當然，電影對於「應該發生過什麼事」的這個空間，也就是所謂的「異界」並沒有著墨。

宮崎想必是對於少女在失蹤和歸來之間於異界發生的事添加了自己的想像。而這樣的想像必須是發生在幻想的空間裡，那是個不用動畫就無法表現的「異界」。導演彼得‧維爾無法在寫實電影裡描寫的異界空間，讓宮崎駿在《神隱少女》中創造出來了。

我們還可以指出兩部作品裡的共通之處。少女們失蹤的 Hikingrock，是一座唐突隆起於遼闊無際的廣大平原上的岩山。同樣的，《神隱少女》中由湯婆婆主持的油屋，也是蓋在一塊唐突屹立於寬闊平原上的桌狀台地。而眾神的溫泉療養所「油屋」，更是從桌狀台地上向天際高高聳立。矗立在空蕩蕩的平原上，台地和油屋不自然的造型，可以和 Hikingrock 這一座岩山的姿態重疊在一起。

而兩部片最顯著的共通點，莫過於在電影《Picnic at Hikingrock》裡的重要人物女校長，和湯婆婆有諸多神似。人稱洋蔥頭的這一髮式，原型並非來自黑柳徹子女士，再怎麼說也應該是仿自這所寄宿女校的校長。

156

2 與塔爾柯夫斯基的共通點

《神隱少女》從導演安德烈‧塔爾柯夫斯基（Andrey Tarkovsky）的電影《鄉愁》（Nostalgia）當中，獲得不少靈感。千尋和父母越過草原，進入眾神的溫泉療養所，《鄉愁》一片也是從主角們丟下車、步行越過草原的畫面拉開序幕。

千尋一家人穿過隧道來到異界的入口，出現了一座小柱子林立有如車站候車室、又像是教堂的建築。這個場景的藍本是取自《鄉愁》裡出現的義大利托斯卡尼的巴西利卡‧迪‧聖皮耶德羅教會的地下禮拜堂入口。

湯婆婆維多利亞風格的打扮，似乎讓人不明所以，其實這正是當時屬於英國殖民地的澳洲上流階級專屬的風格。湯婆婆豪奢的臥室，也是以校長室為基調所描繪的。

不但如此，高壓式的遣辭用句也是兩者的共通點。校長對於繳不出學費的可憐少女態度倨傲，湯婆婆對待千尋的嘴臉如出一轍。

《神隱少女》裡面，有一個泡在大池裡的腐神吐出廢棄腳踏車的畫面。服侍腐神的千尋幫忙拉出腳踏車以後，腐神緊接著就從肚子裡源源不斷的吐出所有的垃圾。

這樣的靈感同樣是取自《鄉愁》的畫面。

那是《鄉愁》的主要舞台，巴紐·維紐尼的公共溫泉。劇中有一幕是放掉溫泉水池的水，清掃水池，掃出了好多垃圾，當中就有一部腳踏車。

而說到《神隱少女》裡面，只要

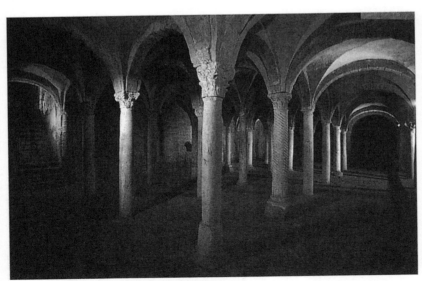

電影《鄉愁》當中出現的教會地下禮拜堂

一下雨就會完全覆蓋大地的海，不禁讓我聯想到這宛如是塔爾柯夫斯基作品《飛向太空（SOLARIS）》裡的海。它們所象徵的意義是一致的。湯婆婆的兒子也是從《飛向太空（SOLARIS）》的台詞裡面誕生出來的。從索拉利斯的海裡出現的四公尺巨嬰，就是宮崎創造這一角色的由來。

然而，說到塔爾柯夫斯基與《神隱少女》的共通點，與其細數這些零碎的場景，還不如找出「水」這一最大的共同元素。

將千尋一家人從誤入的異界與現世隔絕的，是不知在何時氾濫而淹沒草原的大水。

雖然可以遙望對岸現世的燈火，但是奈何橋隔開兩岸，讓人想回也回不去。

至於溫泉旅館的湯屋，可想而知到處是水，就連名過其實的河神都要來此泡溫泉。一旦下雨就成水鄉的大地，連道路都被水淹沒，而仍舊繼續行走的氣動車背後，迤邐出船一般的航行軌跡。

宮崎駿創造出一個淹沒在水裡的世界，我認為這是他向塔爾科夫斯基的致敬之

作。這位導演將所有可能的水都搬上螢幕，無論是《飛向太空（SOLARIS）》、《潛行者（STALKER）》，還是《鄉愁（Nostalgia）》，他用了各種各樣的畫面描寫水，不禁讓人認為水才是片中真正的主角。

3 原初的「母性」填補了母親的缺席

故事最後，千尋終於回想起小時候在河裡溺水的記憶。這是一個轉機，讓千尋憶起自己溺水的那條河川叫做「HAKU」，也就是白龍的本名。

宮崎作品裡的主角，很多都受惠於大地的胎內。而在《神隱少女》中，宮崎讓水來完成大地之母的功能。也就是說，千尋回想起自己被水擁抱而和水化為一體的記憶，這是所有人類漂浮在母親羊水中的原初記憶。雖然大家不可能還留存著這樣的記憶。

生而為人，為了延續生命，就必須在自己和他者（不只是他人，還包括所有的事

物）之間劃出區隔，保留距離。直到生命結束的那一天以前，如果把自己當成小嬰

兒，這個世界就沒有人我之分，萬事萬物都成一體。

而無論是認為萬物有靈的泛靈論，還是認為人類出生不久便喪失與世界的一體

感，都是以無形間加諸於人的「母性」為前提。

然而，宮崎動畫主角的少男少女們，多半都沒有雙親，尤其是以失去媽媽的為

多。例如，《風之谷》的娜烏西卡回想母親的畫面只有短暫的一瞬間，對於看似已經

亡故的母親完全沒有交代，母親的存在感形同於零。

《天空之城》雖然有巴茲對父親的回憶，卻幾乎沒有提到母親。希達儘管有回憶

兒時而出現母親的畫面，可是她的媽媽已經不在人世。

《龍貓》裡，五月和小梅姊妹的媽媽因為肺結核住院，姊妹倆很難得和媽媽見上

一面。媽媽雖然還活著，身上卻可見死亡的陰影。《魔法公主》裡的阿席達卡和小桑

都是失去父母的孤兒。小桑還是入侵森林的人類為了躲避山犬莫娜的獠牙，而不惜丟

給牠祭五臟廟的棄兒。

也就是說，宮崎動畫裡的母親，或是不存在，或即使出現也是可有可無，所以是

存在感薄弱的角色。這不免讓人以為宮崎似乎否定尋常的母性存在方式。雖然主角的生活周遭不乏具有母性的配角，可是她們並非用來取代主角的母親。

結果，失去人世間母愛的宮崎動畫主人公，被某種力量引導進入產道般的狹小通路，來到大地的胎內。大地成為懷抱他們的母親，在大地之母的子宮內授與他們智慧。重獲新生的主人公回到地面，有了新的生命活力。

這不是像動畫《萬里尋母》般明確的尋找母親的故事，主人公們在潛意識中想要填補媽媽不在的空缺，而讓大地成為擬似的母親，事實上卻是找到了人類原初的母親。

4 式微的「機關」

《神隱少女》裡的千尋母親，仍然是個母性薄弱的角色，她和千尋的爸爸從故事開始沒有多久就變成豬，之後再也沒有出現過。在這樣的現代家庭長大的少女千尋，

162

本來說不定就要無聊到發慌的過完一輩子。

發生在《神隱少女》故事之前的人生，與之後展開的人生，因為異界的奇遇而成為千尋人生決定性的轉捩點。這不是父親一時興起選擇的小路讓他們誤打誤撞的進入異界，而是只有某一個年紀的少女才能夠發現的異界，引導著一個名叫千尋的少女前來。

和先前所有的主角不同的是，《神隱少女》的故事幾乎全都發生在異界。直到《魔法公主》的宮崎所有作品，主角即使是進入大地胎內等的異界，停留的時間都很短暫，為的就是不要妨礙了故事的真實性。

然而，說全片都是在異界進行也不為過的《神隱少女》，卻沒有看到至今在其他作品中都發生過的異界奇蹟。之所以如此，是因為日常的生活瑣事，根本算不上「奇蹟」。

也就是說，正因為和真實的連結薄弱，才稱得上是「幻想」。也正因為可以不必和真實連結，所以在這個空間裡發生任何事都不足為怪。反過來說，即使其中埋藏了宮崎所特有的「機關」，也未必都和過去一樣只為發揮連結動畫與真實的作用而已。因而

我們也無從知曉「機關」能否激發「真情」。

直到《魔法公主》為止，一向具有重大意義的「機關」，在《神隱少女》裡的重要性退化為單純的背景，想要求它的意義和機能已經不容易。

宮崎至今一直傾注全力想要在真實世界裡創造神話的空間。然而千尋迷失的異界，便是一個如夢似幻的空間。神明在這裡稀鬆平常，所以祂們像普通人一樣泡溫泉，大開宴會。也就是說，在幻想的空間裡，神話被轉化為真實。

正因為如此，所以沒有必要像過去的作品那般，在故事背景中暗藏神話。在《魔法公主》裡，連結要素與要素的用心十分明顯，甚至到了制約故事性的地步。但是在《神隱少女》，這些用心卻失去必要性。這是因為即使不硬要以神話為背景，還是可以將天馬行空的事物化為可能。

從這一層意義來看，宮崎一直以來經營的手法，在《魔法公主》達到極致，也在此終結。

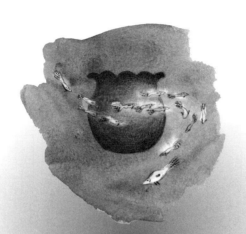

終章

宮崎動畫的底蘊

1 被「真情」破壞的娛樂性

在此，讓我們重新回到序章。

「通俗作品就算輕薄也必須要真情流露才行」，這是宮崎駿心目中理想的娛樂片定義。在前面的七章，我試圖思考所謂「真情」究竟意味著什麼？

看似單純的故事，實則鋪陳著神話或思想的底蘊，確保其他娛樂片所不具備的「真情」，讓宮崎動畫得以和它們成為一線之隔的作品。

我們可以舉出這樣的例子。《天空之城》的故事大綱不外乎「巴茲前去營救被囚禁的希達」，乍看之下，會令人聯想到「王子救出被幽禁在塔裡的公主」這類歐洲式的神話故事，然而事實上，這卻是取自印度的神話。

端倪就在穆斯卡大佐動用超兵器侵略拉普達的時候，無意間說漏的一句話。

「羅摩耶那不也傳承了古印度的箭嗎？」

印度神話史詩《羅摩耶那（RAMAYANA）》講的是猴神哈努曼（HANUMAN）拯救被惡鬼擄獲的希達（SITA）公主的故事。為什麼《天空之城》的女主角叫做希達，

166

在此真相大白，而她身為古拉普達王室公主的身世，從《羅摩耶那》來看也是理所當然。不但如此，前去營救希達的巴茲，潛入拉普達島的動作有如猴子一般，直可視為猴神的化身，這點也絕對無庸置疑。

宮崎動畫使用的「機關」，在《魔法公主》達到極致，結果讓「機關」更優先於故事，導致故事和主角都順著「機關」而走。

隱藏在《魔法公主》裡的五行思想體系，決定了故事的走向。而「人」和「自然」這兩大陣營的中心，都是由兼具多重神話的「人」和「神祇」，也就是黑帽大人和鹿神坐鎮。這兩大陣營的總力戰發展到最後，兩大中心的交錯將故事逼入最驚天動地的大爆炸。

我們可以在《魔法公主》當中看到追求最大極限的宮崎式「真情」。

然而，填塞得過度飽和的「真情」，也破壞了娛樂片的框架，導致演出精采絕倫的《魔法公主》，無論人氣或評價都與其演出的成就不成比例。

最近的作品，著重在將啟示性而象徵式的世界構造做出具體而真實性的描寫，不斷增加其縝密度。如果繼續朝這樣發展下去，即使是動畫作品，不論人物形象或是其

行動，乃至故事性，都會被這一世界構造絆住，而迫使宮崎不得不突破他一直以來的理想主義和平衡感。（《出發點1979—1996》宮崎駿·德間書店／高鉬勳／〈エロスの火花〉）

2「非要充滿不可」

或許，比真情更重要的，是「非要充滿不可」的意念。建立在「充滿」＋「非要不可」的強迫觀念之上的畫面，在宮崎的作品中隨處可見。

想想看，為什麼宮崎動畫裡有那麼多的大洪水呢？不只是《神隱少女》，就連《未來少年科南》，或是宮崎擔任原案企劃與腳本的劇場動畫《小熊貓雨天雜耍》，都有大水氾濫、淹沒世界的情節。《魯邦三世·卡里奧斯特羅城》當中，也同樣是水淹卡里奧斯特羅城的地下空間。

在《風之谷》，包圍世界的不是水，而是火。被稱為「火之七日」的大戰，讓世界

瀰漫烽火，地球盡是熊熊烈焰。象徵大地之怒的王蟲鋪天蓋地而來，遮蔽了無盡的大地。《魔法公主》裡的螢光巨人，化為巨大的暴風，掃過湖面，眼看著禿山萌生新芽，層巒重點綠意。

如果是一般的娛樂片，這樣的手法恐怕只是為了壯觀的場面效果，但是我認為它在宮崎動畫中並不只為如此而已。宮崎為什麼要讓自然的元素填滿整個螢幕畫面呢？

這是因為那些被填滿的地方原本都是「空虛」的。或許對宮崎駿而言，絕大多數時候的世界都是「空虛」的。

宮崎從幻視中看到了在寸木不生的荒蕪大地原本是綿延的森林。失去森林以後，伴隨其生態系而來的「真情」也消失殆盡，結果此地就變成一無所有了。為了重新尋回「真情」，就必須施展各式各樣的手腕，用「實質」填充「空虛」。

也或許宮崎駿認為世界上充斥著太多空虛的娛樂片，這樣的作品不只是帶來無意義的時間，對孩子未嘗不是毒害，所以他才非要用「真情」去填滿空虛的娛樂不可。

不只是空虛的空間，宮崎還要填滿空虛的動畫賽璐珞片，將常人沒有覺察到的「真情」空白通通填滿。

《神隱少女》裡面有一個無面神的角色。祂纏著主角千尋，拿假金塊大開豪宴，是一個難以理解的角色。但是祂真的這麼難以理解嗎？

有人說這象徵在泡沫經濟中脫序的現代人形象，

無面神不過是個「虛無」且「空虛」的形象。軀體貧弱的祂，無論吃多少都不滿足，正好說明他無底的「空虛」。祂無限制的膨脹，正表示其「空虛」已經逼到臨界，

所以再多都能填，再多都填不滿。

如果說無面神是現代的象徵，宮崎駿便是在「空虛」當中看到了現代社會的特徵。還有人說無面神是跟蹤狂或戀童癖的象徵，的確，連同這些在內的許多性質，都是過著現代生活的人類共同背負的、更接近於本質的「空虛」，無面神只是這些「空虛」的具象化。

無面神吞食異界的食物而巨大化，就和泡沫經濟一樣，都是在沒有實體的地方肥大化。我們現代人養成對非實體的貨幣和資訊貪得無厭的嗜癖，渾不知已經脫離自身實質的「生」，而只耽溺於虛偽的繁榮。

過去，我們的祖先和大自然曾經緊密連結在一起，祖先們甚至無法想像乖離自身

3 孩子們所失去的

宮崎導演明白的說，《神隱少女》是他為了和千尋同樣的十歲少女們所作的。而千尋被塑造成對生活沒有氣力、對外界又沒有感動的典型現代小孩。

孕育現代人各種光怪陸離行為的溫床嗎？

乍見之下會讓人認為是物慾薰心的無面神，祂假面的背後並非鮮明的原始慾望，我們看到的是人離開自然、離開自身的「生」而衍生的「空虛」。

正因為是被「空虛」吞噬的無面神，所以才會苦纏著千尋。祂想抓住尚未失去實質的孩子，用來填補自己的「空虛」。

的「生」將如何生存。然而，當人類過著所謂的現代生活，我們在自己和大自然之間做出距離，也同時失去對自身「生」的信賴感。

我們與「生」之間日益擴大的裂痕裡面，滲出了「空虛」。這樣的「空虛」不正是

誠如《龍貓》所表現的，過去的孩子所擁有的「實質」，讓人無法想像他們會和「生」乖離。天黑之前，孩子都在山野間嬉戲，玩到一身泥巴才回家。回到家裡，有晚餐和媽媽的笑臉等待著他們。當然，父母不在的、貧窮的、痛苦的事情不是沒有，但是無論如何，從前孩子所過的生活內容都不可能比現在的孩子來得稀薄。

現在的日本號稱是「飽食的時代」，這是個從前的人聞所未聞的新鮮名詞。現在孩子的成長過程，讓他們別說是殺不了一隻蟲，而是連殺一隻蟲的機會都沒有。他們在這樣的環境下長大，然後到彷彿無菌室的商辦大樓工作。人們的季節感來自電視的氣象預報，大家依照播報員的指示戴上過濾花粉的口罩。

世界最長壽的國家與核心家庭化，讓「死亡」遠離了日本的孩子。原本應該是司空見慣的「死」被隱匿起來，孩子們變得無法理解「死」與「生」之間的因果連結。或許就因為如此，所以將近四十歲的父母把小寶寶摔在地上，也無法想像會發生什麼後果。

曾經擔任法國文化大臣的作家安德烈‧馬洛，在第二次世界大戰期間從事反納粹的抗軍活動。他說那時候因為死亡的陰影迫近，反而讓自己過著這輩子從來沒有過的、充滿「生」的每一天。按照他的說法，那麼現在的孩子不只是遠離「死」，也是在

4 對兩個「神」的態度

宮崎在《魯邦三世・卡里奧斯特羅城》中，把歐洲史的底層偷渡到底片裡。我們可以在宮崎動畫裡面看到羅馬、哥德、伊斯蘭等支配過伊比利半島的統治者痕跡，特

距離「生」最遙遠的地方被養大。

孩子正在不斷喪失他們的「實質」。近年來，孩子所犯下的重大事件無不是因為人們對因果的全然無知，讓他們無法在「生」之大地中紮根。一代又一代，孩子們與「生」之間的鴻溝愈加擴大，「空虛」的領域也逐日擴張。

宮崎動畫難道不是為了填補這樣的「空虛」，而為孩子們大肆描寫各種各樣的「真情」嗎？

在此同時，我也在宮崎動畫中強烈感受到他詛咒著促使這種社會到來的「因」和隨之而來的「果」。

別是因為堀田善衛的隨筆而被選定為故事舞台的卡里奧斯特羅城地下世界。這裡完整

封存了伊比利半島的歷史。從它們被隱藏在教會禮拜堂地下的結構設計來看，這未嘗

不是宮崎暗示著基督教藉由打壓過去的歷史，如今才能立於其上。

《蜂巢的精靈》隱喻了基督教化之前的泛靈論。因為基督教稱霸歐洲而應該隨之

消滅的自然崇拜竟然在此出現，這也許正是讓宮崎導演以《蜂巢的精靈》為藍本而發

展出《龍貓》這一曲變奏的動機。

《風之谷》裡的「風之谷」，是個時光倒回中世紀的小國。身為「風之谷」公主的

娜烏西卡其實正是魔女的化身。也就是說，娜烏西卡擁有的本質，就是被基督教所迫

害的魔女的特質。更進一步說，在基督教名下被火刑處死的聖女貞德，也是構成娜烏

西卡的原型。

大家可以看到宮崎作品背後的「史觀」，存在著基督教打壓、迫害的主體。無論是

在「文明」對「森林」，或是「科學」對「自然」的對立關係當中，宮崎難道不是將基

督教，也就是一神教所扮演的角色視為問題所在嗎？

不同於孕育泛靈論而充斥著神祇的「森林」，基督教的唯一真神誕生在生命稀少的

174

沙漠地區。人與神締結合約，從簽下合約的那一刻起，就認同了兩者之間的上下關係。從太古之初便存在的泛靈論，其出發是平等的。一神教的思想顯然與泛靈論不同，它後來成為西洋文明的基礎，近代科學也是由此發達。

以黑帽大人口口聲聲的「殺神」一詞為例，多少帶有背德的意味。這難道不是因為即使是非一神教的信徒，對於看不見實體的神，仍然有幾分認同呢？‧就算本身並不信奉，但是不否定唯一真神的態度，不也就間接承認了絕對真神的存在嗎？

而如果一神教的信徒所信奉的絕對真神真的存在，如果眼不可見、手不可觸及的神真的創造了這個世界，至今依然支配著萬有，那我們便不可能殺得了這位真神，也就不可能更新神明了。

同樣的道理也可以用來說明「科學」。科學是誰都看不見、摸不著的概念。但是科學在現代創造出各種各樣的東西，支配著我輩的生活。我們無法抹殺以科學為名的科學之神，只能循著它所指示的方向唯唯諾諾的前進。

我認為宮崎對於支配著現代的「唯一真神」與「科學」這兩位絕對「神明」，心懷憤怨。他認為即使在迎接二十一世紀的今天依舊無法解決的諸多地球危機，起因都在

於這些驕矜自大的「神明」。民族戰爭、核武開發、環境汙染、階級歧視等眾多問題，都是信奉絕對真神的宗教，和假定自己便是絕對真實的科學所惹出來的禍端。

宮崎雖然沒有在畫面上明確指出自己對一神教的否定態度，不過他一點都不隱藏自己對科學和產業的看法。

在《風之谷》，人類不能記取千年前愚昧的產業文明導致大毀滅的教訓，還想要再次假科學之力燒毀腐海森林，結果終歸失敗。

在《天空之城》，後世的人類為了爭奪曾經支配世界的超文明遺物，去了一趟拉普達島，卻終歸一無所獲。

《龍貓》描寫的是一個家家戶戶沒有電視，連電話也是一個聚落只有一部的年代。那是產業製品入侵人類，社會行將變貌前的一刻，往昔的日本就在這裡。

《魔法公主》雖然是以中世紀為舞台，卻有達達拉城和石火箭團這些當時的高科技集團登場。達達拉城的產業啃光了森林，石火箭的科學技術屠殺了森林動物。

這樣的科學和產業成為腐蝕大自然和人類的主角，宮崎動畫將它們塑造成罪惡。

如果一味的強調這一部分，可能會引導出宮崎駿是「反科學主義的生態擁護者」如此

皮相的見解。

科學和產業造成的環境污染、自然破壞，確實是地球當前所面對的最大問題之一。但是二十一世紀所面臨的試煉絕不止於此，還有核武威脅、種族屠殺、糧食短缺等目前一世紀便遺留下來的堆積如山的問題。

以宏觀的歷史為背景創作動畫的宮崎駿深知，這些問題並不只是百年來的科學發展，和近數百年的西方近代化所造就的。宮崎知道問題的根源必須跨越歷史時代，而追溯到人類文明開化的黎明期。

5 對「非對稱性」的異議

「一神教」與「國民國家」、「資本主義」與「科學」，在地球上，具備了足夠條件能夠將以上結合為一個有機體的，除了近代的西歐之外，別無其他。西歐世界的社會生活所有領域，在歷經了近數百年來徹底的「形而上學革命」之後，成為能夠結合

這一切的有機體。

不但如此，無論是「一神教」、「國民國家」，還是「資本主義」或「科學」，都是以形而上學的型態呈現的「同型」概念。當一心追求超越的人類思考被導向形而上學化之後，就衍生出像基督教這樣的一神教。不管是權力或是經濟價值，只要施加「同型」作用，自然會演變出國民國家或資本主義。而將「具體性的科學」與李維・史陀（Lévi-Strauss）所稱的原始思維加以形而上學化，再透過煉金術，就孕育出近代科學的思考。《對稱性人類學カイエ・ソバ「ジュV》中澤新一／講談社選書メチエ）

生活在現代的我們，遠離自然的同時，也遠離了自己的「生」，根本的問題究竟出在哪裡呢？我認為，宮崎動畫把創作的射程往前拉到舊石器時代，和中澤氏這一著作的主題「對稱性與非對稱性」，有著相當大的重疊性，可以用來解釋問題的原因。

太古時代，人與神祇或是動物都沒有隔閡，有時候「人與神祇」、「神祇與動物」、「動物與人」交疊重合而同時存在。也就是說，人可以同時是動物，也是神祇。認同這樣的「生」，世界便充滿了「對稱性」，人類與萬物之間建立起平等的關係。

6　與宮澤賢治共鳴

宮崎動畫當中可見的「對非對稱性的批判」，可視為是與宮澤賢治作品的共振。

二十一世紀之初，人們對於從這一壓倒性的「非對稱」所衍生的絕望，和渴望從

另一方面，當人類創造出「人類的絕對之神」、「相對於動物的人類」、「輕視自然的科學與產業」這樣的「非對稱性」，並且用這一「非對稱性」鋪蓋整個世界之後，人類與萬物之間的平等關係便崩解了，人類於是脫離萬物，成為失根的存在。如果生活在現代的你我感到「生之痛苦」的原因，是因為與自然的乖離，那麼「非對稱性」或許正是我們不得不接受的「原罪」。

我以為，宮崎駿在自己的動畫作品中，或明或暗的表達對這一「非對稱性」的批判。

中脫身，已成為全球的現實。而事實上，老早就有超越時代的先行者在思考這一問題。這人便是宮澤賢治。宮澤賢治認為人類世界創造出來的非對稱性關係，應該有著更接近於根源的原型。那便是近代的人類與野生動物的關係。人類自從懂得用火以後，野生動物無論如何都再也無法和人類保有對稱的關係。（《綠の資本論》中澤新一

／集英社／「壓倒的な非対称—テロと狂牛病について」）

細讀宮崎駿對宮澤賢治的發言，可以知道他對宮澤難以言表的尊敬，已經到了崇拜的地步，這不禁令人費解，宮崎為什麼沒有把賢治的作品更直接的放在自己的動畫裡呢？

以維克多・艾里斯的《蜂巢的精靈》為基調而創作的《龍貓》、以哥雅的名畫為底圖描繪的螢光巨人，或是取自各種神話複合而成的鹿神，一再顯示宮崎恨不能將自己認同的作品放進本身創作的強烈意圖，但是他為什麼鮮少把宮澤賢治的作品原封擷取到自己的動畫裡呢？

我想，宮崎駿或許是想要將賢治的作品內化為自己的血肉吧！他不想只是描摹賢

180

治的作品，而企圖將自己所深入理解的賢治本質注入自己的動畫，創作出無法單純用娛樂的框架束縛的「作品」。

例如，在賢治的作品當中，不只是動物，萬物之間就連山、電線桿這樣的無生物都可以互相溝通。這樣的情節如果用在一般的童話，只會令人想到這不過是「擬人化」的運用，但是賢治卻能讓擬人化的事物活靈活現而且千真萬確的出現在我們面前。也唯有宮澤賢治這般，能夠幻視到萬物之間不存在扭曲的關係，看到充滿對稱性的世界，才有可能寫作出這樣的童話。

敏銳的感覺與感同身受都是純真孩童的特性。為什麼賢治只書寫詩與童話，而不寫屬於「卑怯的大人」的小說故事？關於這一點，只要從賢治本人並未循著從孩童長大成人的平凡發達之路而行，卻成為繼續擁抱孩童靈魂的天才，便已經說明一切。同樣的，能在山野中聽見神靈的聲音、在小岩井農場天空看到天之童子的光腳丫的賢治，是活在近代日本社會卻仍保有與自然共生的泛靈論原始世界。（《不思議の国の宮澤賢治 天才の見た世界》福島章／日本教文社）

前面說到連繫人類與森林的是半神半獸或魔法師，而宮澤賢治的資質豈不是十分近似兩者嗎？

宮崎駿所描寫的主角，像是能理解各種動物、與森林為一體的娜烏西卡，或是可以看見樹林裡的精靈的五月與小梅姐妹，還是繩文人的後裔阿席達卡，無論他們是魔法師、女巫或是幼小的孩童，都具備能夠對稱性的環視森林與人類的能力。他們同時觀照森林與人類，成為兩者之間的橋樑。宮澤賢治就是能夠立於這一位置環顧世界的人，宮崎駿尊重他的目光，視其為世上的珍稀，並努力將這樣的目光再現於自己的作品當中。

當然，此刻的森林已經不再只是單純的大自然或景觀上的森林而已了。

7 《春與修羅》的意義

以下的詩句，是取自宮澤賢治著名的作品《春與修羅》的序言開端。

如果用我們前面所解讀的宮崎駿式文脈，重新閱讀這些詩句，我們不斷失去的某

一視野也將甦醒過來。

所謂「我」的這一現象，

是一盞假設的青色有機交流電燈。

（所有透明幽靈的複合體）

這是一盞與風景和其他一切事物一同忙碌的閃爍，

還一面持續的確實發著光的青色因果交流電燈。

（即使失去那電燈，仍保有了光）

所謂的「我」，在「五行思想」這一假設的有機交流當中，猶如一盞發出青色（在

五行屬於木氣的顏色）光亮的電燈。

（為各種透明角色的複合體）

風景或是寄宿於形體的生命全都忙於生死流轉，而位在因果交織的「五行思想」

系統上的「我」，確實的持續綻放著木氣的青色光亮而存在不滅。

（即使失去了一個生（電燈），仍舊保有生命的整體（光））

賦予宮崎動畫特徵的「五行思想的交流」、「多重角色的設定」、「泛靈論的親和性」等，都可以歸結到這一部分。不，應該說宮崎所師法的賢治世界的精髓就在其中。

的確，我輩所生的時代，是個荒廢了用「因果」或「五行思想」的方法看待世界的時代。或許，幾乎所有的人一開始便以「不科學」的理由放棄了這些方法。

然而，大學者井筒俊彥參加西班牙克魯德巴（Córdoba）召開的國際座談會時，發表了這樣的看法。

我要在此舉出昔日五行論的典型範例。一群受皇帝認可之天文學家、宇宙論者，在中國思想史上被稱為「陰陽五行家」。他們對五行論研究甚深。所謂五行，指的是水、火、木、金、土。陰陽五行家以這五種物質做為探求自然構成奧秘的知性工具，

184

然後再利用他們從自然構成奧秘中所獲得的知識，透過自然界與人類之間存在的一種

不可思議的交感，維持兩者關係的完美協調，這便是「陰陽五行家」所致力的任務。

而即使並非這樣的碩學，一般民眾也將宇宙視為一個巨大的有機體。他們相信人類與

大自然在宇宙的內部有著不可思議的極密切連結，人類的脫軌和惡行會立刻擾亂自然

界的運行，而反映在自然界。（SCIENCE ET CONSCIENCE Les deux lectures de

l'Univers/stock）

若採用五行思想，則人類不再是特別的存在，而成為萬物中的一個要素。可以確

定的是，宮澤賢治所謂的「有機交流」和井筒俊彥所說的「有機體」的假設，指的是

人類與自然的相互作用，都存在同一個結構中。

現代人淘汰了五行思想這一保證人與自然不即不離的觀念，和我輩總是感到「生

之痛苦」，應該脫不了關係。

在所有的生命中，唯有人類脫離森林的庇護自立，還大言不慚的說人類的自外於

森林秩序是進化。意識、技術、語言等，將我們和人類以外的一切劃分出隔閡，讓我

們與人類之外的所有都疏離了。

8 與森林共生

宮崎駿創作的故事，是一棵有如屋久島繩文杉一般深入大地廣紮根基的參天巨木。

它皺褶深刻的樹皮底下，流動著「五行思想」這般不分隔自然與人類法則的樹液，只是它流動的聲音希微，如果不用力把耳朵貼在樹幹上，就聽不見聲音。

故事裡的角色猶如巨木上垂掛的葉片。葉片雖然有大有小，時而還有破洞，不過彼此並沒有太大的差別。而且從遠處觀看者（觀眾），只見到一整棵樹的葉片隨風搖曳，閃閃生輝。

相生的時候，樹根汲取養分向上滋養葉片，使樹葉青翠茂密；相剋的時候，運作的流程反轉，葉片枯萎凋蔽。不過事實遠不止於此。登場的角色不只是垂掛在故事的

巨樹上的葉片而已，他們的命運依循著循環在樹木與大地之間的「因果」法則而活動。

所以每一片樹葉所知的，就只是自己能做的事，那便是單純的「活著」。在《魔法公主》裡一再出現的「口號」——活下去，不正是這一思想的注解嗎？

《魔法公主》裡的「木靈」，被認為是巨樹的孩子。其實祂們也可以是超越人類與動物的壁壘，而泛指所有生命的表徵。「木靈」猶如所有宮崎動畫登場的人物，而且也如同一般的人類，就像我們一樣，被相生相剋的法則所翻弄，與森林同生，與森林共亡，這就是我們的命運。

宮崎動畫提升我輩。

我們現在不就再度為了「森林」、「活命」、「人類」與「世界」的牽繫，

而走了一趟「森林」嗎？

【主要參考文獻】

『出發點〔1979～1996〕』宮崎駿（徳間書店、一九九六年）

『風の歸る場所　ナウシカから千尋までの軌跡』宮崎駿（ロッキング・オン、二〇〇二年）

『スペイン　断章（上）歴史の感興』堀田善衛（集英社文庫、一九九六年）

『路上の人』堀田善衛（新潮文庫、一九九五年）

『魔女の神』マーガレット・A・マレー／西村稔譯（人文書院、一九九五年）

『ケルトの宗教ドルイディズム』中澤新一・鶴岡真弓・月川和雄編著（岩波書店、一九九七年）

『中世神話の煉丹術』深澤徹（人文書院、一九九四年）

『陰陽五行と日本の民俗』吉野裕子（人文書院、一九八三年）

『新編漢文選　思想・歴史シリーズ7『五行大義・上』中村璋八・古藤友子（明治書院、一九九八年）

『新編漢文選　思想・歴史シリーズ8『五行大義・下』中村璋八・清水浩子（明治書院、一九九八年）

『最新　宮澤賢治講義』小森陽一（朝日選書、一九九六年）

『歴史の中で語られてこなかったこと　おんな・子供・老人からの「日本史」』網野善彦・宮田登（洋泉社新書ｙ、二〇〇一年）

『ケルト神話の世界』ヤン・ブレキリアン／田中仁彦・山邑久仁子譯（中央公論社、一九九八年）

『アイルランド地誌』ギラルドゥス・カンブレンシス／有光秀行譯（青土社、一九九六年）

『ケルト／装飾的思考』鶴岡真弓（ちくま學藝文庫、一九九三年）

『ゴシックとは何か　大聖堂の精神史』酒井健（講談社現代新書、二〇〇〇年）

『ケルト人──蘇るヨーロッパ〈幻の民〉』クリスチアーヌ・エリュエール／鶴岡真弓監修／田邊希久子・湯川史子・松田迪子譯（創元社、一九九四年）

『バスク物語──地図にない国の人びと──』狩野美智子（彩流社、一九九二年）

『圖說　ケルトの歴史・文化・美術・神話をよむ』鶴岡真弓・松村一男（河出書房新社、一九九九年）

『護法童子　全二巻』花輪和一（雙葉社、一九八六年）

『ギルガメシュ敘事詩』月本昭男譯（岩波書店、一九九六年）

『洞窟の壁画』H・キューン／岡元藤則譯（旺史社、一九七七年）

ジョルジュ・バタイユ著作集　第九卷『ラスコーの壁画』ジョルジュ・バタイユ／出口裕弘譯（二見書房、一九七五年）

『對稱性人類學　カイエ・ソバージュV』中澤新一（講談社選書メチエ、二〇〇四年）

『緑の資本論』中澤新一（集英社、二〇〇二年）

『不思議の国の宮澤賢治　天才の見た世界』福島章（日本教文社、一九九六年）

"SCIENCE ET CONSCIENCE Les deux lectures de l'Univers", Toshihiko IZUTSU, Stock et France-Culture, 1980

宮崎駿的動漫密碼／青井汎著；胡慧文譯.
-- 一版. -- 臺北市：大地, 2009. 01
　　面：　　公分. -- （大地叢書：23）

ISBN 978-986-7480-99-6（平裝）

1. 動畫　2. 影評

987.85　　　　　　　　　　　　97024839

宮崎駿的動漫密碼

大地叢書 023

作　　　者	青井汎
譯　　　者	胡慧文
發 行 人	吳錫清
創 辦 人	姚宜瑛
主　　編	陳玟玟
出 版 者	大地出版社
社　　址	114台北市內湖區瑞光路358巷38弄36號4樓之2
劃撥帳號	0019252-9（戶名　大地出版社）
電　　話	02-26277749
傳　　眞	02-26270895
E - m a i l	vastplai@ms45.hinet.net
網　　址	www.vasplain.com.tw
美術設計	普林特斯資訊股份有限公司
印 刷 者	普林特斯資訊股份有限公司
一版一刷	2009年1月

定　　價：250元

「MIYAZKI ANIME NO ANGOU」 by AOI HIROSHI
copyright © 2004 by AOI HIROSHI
All Rights Reserved.
First original Japanese edition published by
SHINCHOSHA, Tokyo, Japan 2004.
Chinese(in complex character only) soft-cover
translation rights in TAIWAN reserved by
DADI Publishing house under the license granted by
AOI HIROSHI
arranged with SHINCHOSHA, Tokyo, Japan.
through Hui-Tong Copy right Agency, Japan